SCANDINAVIAN PATTERN ILLUST

친절한 북유럽 패턴 일러스트

SCANDINAVIAN PATTERN ILLUST

친절한
북유럽 패턴 일러스트

박영미 지음

미디어샘

prologue

북유럽 디자인이라는 말은 이제 더 이상 낯설지 않습니다. 자연친화적이면서 따뜻하고 사랑스러운 북유럽 감성은 우리 생활에 자연스럽게 들어와 특유의 매력으로 많은 사람들을 열광시키고 있지요.

때로는 모던하게, 때로는 비비드한 발랄함으로, 때로는 심플하고 소박하게, 이런 다양한 스타일의 북유럽 감성을 내 손으로 디자인해보면 어떨까요? 하지만 막상 펜을 들고 보니 무엇부터 그릴지 막막합니다. 그린다는 건 두려운 것이 아니라 우리가 행복해지는 한 방법인데 말이죠. 전문적이고 거창한 그 무엇을 그리기보다 작은 나뭇잎 하나를 그려도 내 손으로 직접 그린다는 자체, 그 과정이 중요해요.

간단하게 그릴 수 있는 작은 나뭇잎도 어떤 색을 쓰고 어떻게 나열하냐에 따라 완전히 다른 느낌의 멋진 패턴으로 탄생하게 되니까 말이죠. 생각만 해도 신나지 않나요? 이게 바로 패턴의 무한 매력일지도 몰라요.

이 책에 나와 있는 패턴과 만들기 아이템은 자유롭게 선택하여 활용하면 됩니다. 만약 마음에 드는 하나의 패턴이 있다면 그 패턴을 이용하여 다양한 아이템 모두를 만들어보는 식으로 말이죠.

그림 그리는 것을 좋아하는 사람들은 물론 그림에 익숙하지 않은 분도 이 책을 통해 즐겁고 쉽게 그리면서 만들 수 있으면 좋겠어요. 그 즐겁고 신나는 과정을 함께 하고 싶습니다. 망설이지 말고 페이지를 한 장씩 넘겨보세요. 내 손으로 그린 세상에 하나뿐인 나만의 북유럽 패턴! 작은 소품들을 만들며 건조했던 일상에 멋진 포인트를 주세요.

박영미

contents

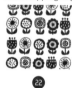

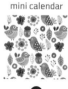
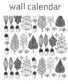

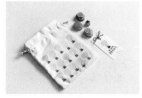

D.I.Y pattern 1 **지우개 스탬프** 58

과일 패턴 카드
fruit pattern card

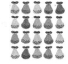

48

곰 팝업 패턴 카드
popup card

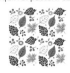

50

다람쥐 패턴 카드
squirrel pattern card

52

크리스마스 카드
christmas card

54

부채
fan

56

일반 메모지
memo pad

62

스탠드 메모지
stand memo pad

66

명함
name card

68

교통카드 데코 스티커
transportation card sticker

70

감사 봉투
envelope

72

노트
notebook

76

초대장
invitation card

78

선물상자
gift box

 80

선물 태그
gift tag

82

포장지
wrapper

84

삼각 포장봉투
packing

86

머핀, 쿠키상자
cookie box

88

컵케이크 띠지
cupcake liner

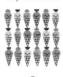

90

액자
frame

92

레시피 카드
recipe cards

94

컵 받침
drip mat

98

화장지상자
toilet paper box

104

유리병 태그
bottle tag

106

모빌
mobile

108

가랜더
garland

112

종이컵
paper cup

116

에코백
ecobag

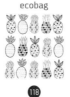

118

컵케이크 토퍼
cupcake topper

120

라벨 스티커
label sticker

122

지퍼백
zipper bag

124

카드 지갑
card case

126

여행 일기장
travel diary

128

나무 집게
wood pinch

132

쿠키포장 태그/스티커
cookie tag/sticker

134

클리어 파일
clear file

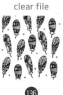

136

D.I.Y pattern 2
깡통 리폼

100

D.I.Y pattern 3
티셔츠

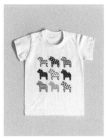

138

따뜻한 감성 북유럽 패턴 디자인

북유럽은 대부분 삼림과 호수로 이루어져 있어요. 겨울이 길고 추워서 실내에 머무르는 시간이 많기 때문에 오래 봐도 질리지 않는 디자인을 지향해왔지요. 북유럽 사람들은 눈 덮인 벌판과 그 위로 솟아오른 나무 그리고 그곳을 뛰어다니는 동물 등 자연을 디자인에 담아냈습니다. 화려한 패턴이나 세련된 패턴처럼 전혀 다른 느낌의 패턴이 함께 있어도 어색하지 않다는 특징이 있습니다. 이런 매력 때문에 많은 사람들이 북유럽 디자인에 열광하지요. 소박하지만 따뜻한 감성의 북유럽 디자인을 우리의 일상으로 초대해보세요.

☙ 북유럽 느낌의 일러스트들 ☙

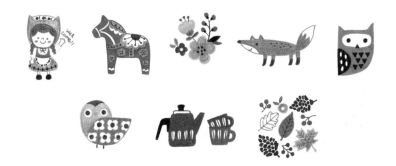

같은 문양 다른 느낌!

패턴은 우리의 일상에서 어렵지 않게 찾을 수 있어요. 일반적으로는 반복되는 무늬나 문양이라고 생각할 수 있지만 다양한 색과 형태, 크기, 배열의 변화만으로 색다른 느낌을 줄 수 있는 창의적이고 매력적인 디자인 분야지요. 패턴은 일상에서 충분히 영감을 얻을 수 있어요. 주변을 잘 관찰하여 멋진 북유럽 패턴을 창조해보세요.

☙ 기본 패턴에 색과 배열, 크기를 변형하여 새로운 느낌으로 표현해봅니다 ☙

기본패턴 색에 변화를 주세요

크기에 변화를 주세요 중간중간 작은 요소들을 자유롭게 표현해보세요
더 배치해보세요

재료에 따른 그리기 팁

그림을 그릴 때는 대단한 도구가 필요하지 않아요. 연필이든 볼펜이든 내 책상 위 연필꽂이에 있는 재료들만으로도 마음껏 그릴 수 있어요. 그래서 구하기 쉽고 누구나 사용하기 쉬운 그리기 재료들로만 책을 구성했습니다. 재료들의 특징과 질감을 하나하나 비교해보면서 그림에 적절하게 이용하여 표현해보세요.

1. 연필

가장 기본적인 그림 재료입니다. 연필의 종류는 겉에 쓰여 있는 알파벳과 숫자로 간단하게 확인할 수 있어요. 알파벳과 숫자에 따라 심의 강도와 농도가 달라지는데요. 9H~8B까지 다양합니다. 숫자가 높고 H심일수록 단단하고 색이 연합니다. 반면 숫자가 높은 B심일수록 무르고 진하며 부드럽게 그려집니다. 그림을 그리기 위해서는 HB~8B까지 쓰이는 편이지만 처음엔 HB~2B 정도가 좋아요.

이 책에서는 사각형 틀을 잡는 가이드 선용이나 복잡한 패턴을 그릴 때 비율을 맞추기 위해 밑그림을 그리는 용도로 사용했기 때문에 HB의 진하지 않은 연필을 선택했어요. 힘을 잔뜩 주고 그리면 나중에 지우개로 지우고 나서도 연필 자국이 남을 수 있기 때문에 힘을 빼고 사용하세요. 그림 그리기에 익숙해진 후에는 지저분해질 수 있는 밑그림 용이 아닌 사각형 가이드만 잡아주는 용도로 사용하면 좋습니다.

2. 색연필

색연필은 휴대성이 좋고 색이 다양해서 섞어 쓰기도 쉬우며 강약 조절하기도 까다롭지 않기 때문에 누구나 편하게 사용할 수 있는 친숙한 도구예요.

색연필은 크게 수성과 유성으로 나뉘는데요. 수성 색연필은 물에 잘 녹기 때문에 간단하게 수채화 느낌을 살리기에 좋고 유성 색연필은 물에 녹지 않으며 색이 더 강렬하고 심이 단단합니다.

물에 녹아 간단히 수채화 느낌을 낼 수 있는 심이 단단하고 색이 강렬한
수성 색연필 유성 색연필

❶ 같은 색을 쓰더라도 힘의 강도에 따라 선명함이 달라져요. 힘을 주고 그리면 색이 진해지며 힘을 빼고 그리면 색이 연해지기 때문에 한 가지 색으로 명암을 표현하기 쉽습니다.

약 → 강
(힘을 빼면 연해져요) (힘을 주면 진해져요)

❷ 심의 굵기에 따라 질감을 다르게 표현할 수 있어요. 끝이 뾰족한 심은 날카로움을 표현하거나 선을 이용한 그림이나 글자를 쓸 때 좋고, 끝이 뭉툭한 심은 부드러운 느낌을 표현할 수 있는데요. 가벼운 느낌으로 면을 칠하거나 색을 섞을 때 좋습니다.

——— 뾰족한 심
——— 뭉툭한 심

뭉툭한 심을 돌려가며 채색하면 몽글몽글 부드러운 느낌을 줄 수 있어요.

❸ 색연필을 눕혀서 밝은 색부터 그리고 마지막엔 색연필을 세워서 강한 느낌으로 마무리를 하면 쉽게 색을 섞거나 명암을 표현할 수 있습니다.

선이나 그림의 외곽선을 표현할 때는 색연필을 세워서 그리세요.

색을 섞거나 명암을 표현할 때는 색연필을 눕혀서 부드럽게 그리세요.

눈이나 코, 털의 표현처럼 세심한 부분은 색연필을 세워서 그리세요.

3. 사인펜

사인펜은 색상이 다양하며 부드럽고 매끈하게 그려지는 특징이 있어요. 색이 선명하기 때문에 몇 가지 색만으로도 풍부한 색채를 표현할 수 있으며 명암을 넣을 필요가 없어 누구나 쉽게 사용할 수 있어요. 이 책에서는 굵은 심과 가는 심의 두 가지 펜을 모두 사용했어요. 패턴을 그릴 때 세심하게 표현해야 할 부분이 많기 때문에 적절하게 분배해서 사용해보세요.
굵은 사인펜밖에 없을 경우 손가락에 힘을 빼고 그리면 섬세한 표현도 얼마든지 가능하기 때문에 걱정하지 마세요.

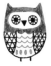

가는 심
선이나 섬세한 부분을 표현하기에는 좋지만 넓은 면적을 칠할 땐 힘이 들며 얼룩이 많이 생겨요.

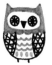

굵은 심
면을 칠하기엔 좋지만 선을 표현할 땐 너무 굵어 그림이 뭉치며 지저분한 느낌이 들어요.

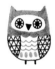

가는 심과 굵은 심을 적절히 사용한 경우
굵은 심으로 면을 칠하고 가는 심으로 섬세하게 선을 표현하니
깔끔한 부엉이 일러스트가 표현되었어요.

색상이 다채롭고 편리하지만 수성펜이기 때문에 번지는 단점이 있어요.
단독으로 사용할 때는 상관없지만 두 가지 이상의 색을 맞닿아 사용할 땐 먼저 칠한 색이 다 마
를 때까지 기다린 후 다음 색을 칠하거나 힘을 빼고 살짝살짝 색을 칠하는 방법으로 번지는 단
점을 보완하세요. 또 하나 외곽선이 있느냐 없느냐에 따라 느낌이 달라지기 때문에 그림의 스타
일에 맞게 결정하여 표현해보세요.

선으로만 표현 면으로만 표현 선과 면을 함께 표현

4. 유성펜

네임펜이나 매직이 유성펜이에요. 물에 닿아도 번지지 않으며 유리나 나무, 플라스틱, 비닐 등에
그림을 그릴 수 있지만 종이에 그림을 그릴 땐 번짐이 심한 단점이 있습니다.

5. 젤잉크펜

색과 심의 굵기가 다양하고 수성펜과 유성펜 중간의 성질을 갖고 있어요. 부드럽게 그려지고 발
색이 좋은 것이 장점이지요. 이 책에서는 0.3~0.4mm의 굵기의 검은색과 빨간색 펜을 주로 사
용했습니다.

6. 직물펜

 물에 닿아도 번지거나 지워지지 않기 때문에 주로 면이나 캔버스 천 등 직물에 그릴 때 사용해
요. 사인펜과 같이 색끼리 닿으면 번질 수 있으니 색끼리 맞닿을 땐 충분히 건조한 후 다음 색을
칠하세요.

❤️ 재료에 따라 달라지는 질감과 표현 ❤️

연필 색연필 젤잉크펜 사인펜

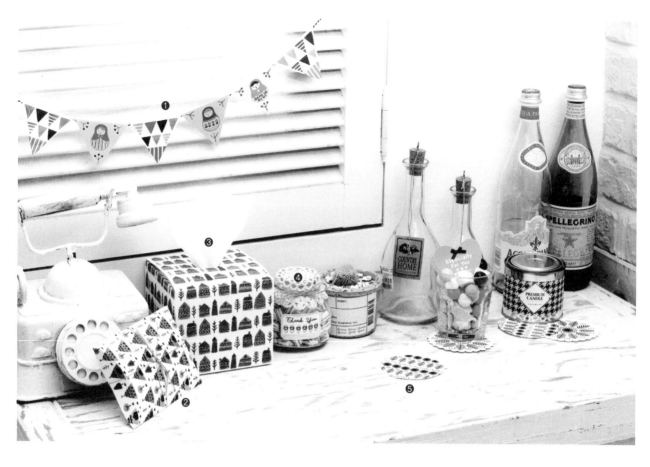

Scandinavian Item
◇◇◇◇◇◇◇◇◇◇◇◇◇◇◇◇◇◇◇◇◇◇◇

Scandinavian Item

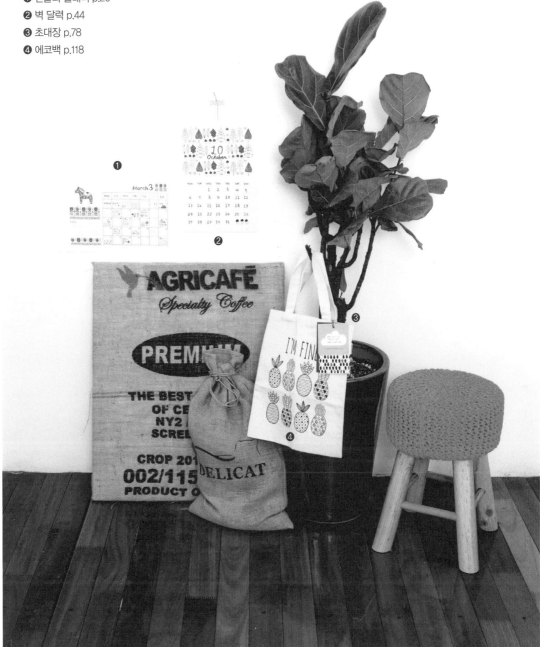

마스킹데코 스티커
masking deco sticker

준비물 | 얇은 종이, 사인펜, 종이형 양면테이프, 칼

How to Make

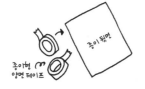

❶ 종이 뒷면에 종이형 양면 테이프를 붙입니다.

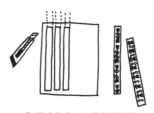

❷ 양면테이프 두께에 맞게 칼로 자른 후 패턴을 그리세요.

❸ 사용할 땐 양면테이프의 종이를 벗기고 접착하여 활용하세요.

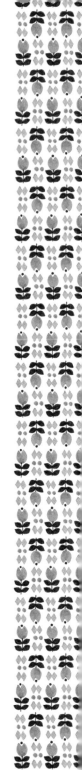

How to Draw

❶ 위쪽이 V자가 되도록 꽃을 그립니다.

❷ 색을 칠해주고 줄기를 그어주세요.

❸ 잎을 그리고 꽃 위에 둥근 점을 찍어줍니다.

❹ 꽃 옆에 다이아몬드 무늬를 그리세요.

✣ ARRANGE ✣

반복해서 패턴으로 표현합니다.

PATTERN

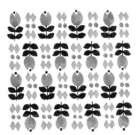

배열과 컬러를 달리해서 응용해봐요.

✣ VARIATION ✣

02

동그라미
포인트 스티커
circle point sticker

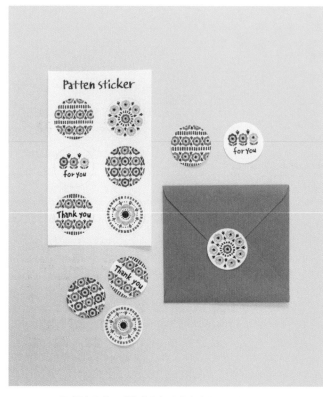

준비물 | 종이(or 접착 라벨지), 사인펜, 가위, 양면테이프나 풀

How to Make

(단위 mm)

지름 35

❶ 동그라미를 그린 후
　가위로 오려줍니다.

양면
테이프

for you

❷ 패턴을 그린 후 양면테이프나
　풀로 원하는 곳에 붙여서 활용
　하세요.

> **Tip** 접착 라벨지 위에 그리면 테이프나 풀이 필요 없어요~

How to Draw

❶ 동그라미를 먼저 그린 후 꽃 모양을 잡아줍니다.

❷ 꽃 중앙에 작은 원을 그립니다.

❸ 작은 원을 감싸며 선들을 그어주세요.

❹ 양쪽으로 작은 꽃을 그려 꾸며요.

✤ ARRANGE ✤

패턴을 반복합니다.

PATTERN

✤ VARIATION ✤

컬러와 배열을 달리해서 응용해봐요.

먼슬리 플래너
monthly planner

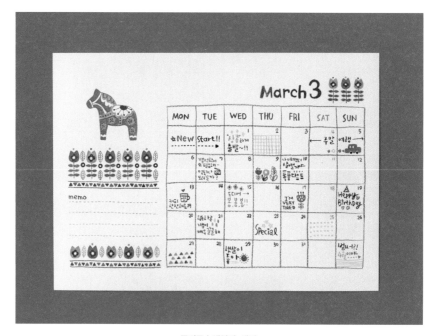

준비물 | 색연필, 색지

How to Make

❶ A4 사이즈의 종이를
준비한 후 날짜 칸을
만들어줍니다.

❷ 패턴과 일러스트를 그려서 완성
합니다. 테이프로 벽에 붙여서
활용해보세요.

How to Draw

 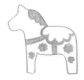 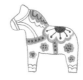 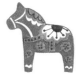

❶ 목마 형태를 순서에 따라 그려줍니다.

❷ 하늘색 부분을 먼저 칠해줍니다.

❸ 빨간색으로 칠할 부분을 먼저 선으로 구분해주세요.

❹ 색을 칠하세요.

❶ 작은 꽃을 그립니다.

❷ 튤립 모양의 꽃을 그린 후 줄기를 그어주세요.

❸ 잎을 그리고 색을 칠해 줍니다. 꽃 위엔 점도 찍어주세요.

❹ 완성된 꽃 옆에 잎사귀 모양을 그려 꾸미세요.

✛ ARRANGE ✛

배열해서 패턴으로 만드세요.

✛ VARIATION ✛

PATTERN

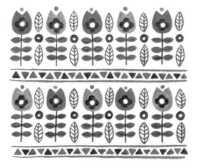

모양과 배열을 달리해보세요.

미니쇼핑백

mini shopping bag

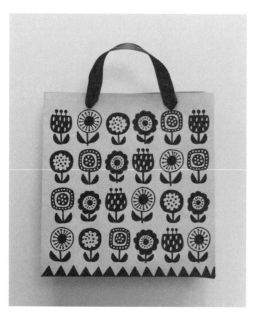 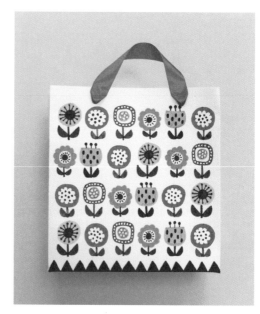

준비물 | A4 서류봉투, 사인펜이나 네임펜, 굵은 리본, 가위, 양면테이프

How to Make

❶ 서류봉투를 높이 160mm가
되도록 오려주세요(사이즈
변경 가능).

❷ 양쪽 끝 부분과 아래 부분을
45mm씩 접어줍니다(접는
사이즈가 작을수록 폭이 좁
아져요).

❸ 그림을 그린 후
접어줍니다.

❹ 구멍을 낸 후
손잡이 리본을
달아주세요.

❶ 큰 원을 먼저 그린 후 작은
원을 그리고 큰 원 안쪽으로
점을 콕콕 찍어주세요.

❷ 점들을 서로 연결한 뒤
줄기를 그려줍니다.

❸ 잎을 그려주면 완성!

❶ 큰 원을 그린 후 원 안쪽으로
꽃 모양을 넣어줍니다.

❷ 색을 칠하고 줄기를
그리세요.

❸ 잎을 그리고 꽃 중앙에 여러
점을 찍어 꾸며주세요.

❶ 모서리가 둥근 사각형 모양을
두 개 그려준 후 동그라미로
채웁니다.

❷ 색을 칠한 후 가운데에
동그라미를 그려넣으세요.

❸ 줄기와 잎을 그려주며
마무리.

❶ 동그라미를 먼저 그린 후 바깥
으로 꽃 모양을 그려주세요.

❷ 중앙에 작은 동그라미와
줄기를 그리세요.

❸ 원 주변에 선을 그어
꽃을 꾸며준 후 잎을
그리면 완성!

❶ 반달 꽃 모양을 그리고
타원 무늬를 넣어줍니다.

❷ 색을 칠하고 줄기를
그려주세요.

❸ 잎과 꽃 수술을
그려주면 완성!

How to Draw

Tip 다양한 색을 넣어 응용해보세요.
모던한 느낌의 무채색과는 다르게 화려한 분위기를 표현할 수 있어요.

❶ 동그라미를 그립니다.

❷ 작은 원을 그리고
점들을 찍어주세요.

❸ 점들을 서로 연결해주고
줄기를 그리세요.

❹ 잎을 그리면 완성!

❶ 동그라미를 그리고 안쪽으로
꽃 모양을 그려줍니다.

❷ 색을 칠하고 줄기를
그리세요.

❸ 잎을 그리고 꽃 중앙에
점을 찍어 꾸며주세요.

❶ 모서리가 둥근 사각형을 두 개
그린 후 동그라미로 채워주세요.

❷ 색을 칠하고 가운데에
동그라미를 그려서 꾸며
줍니다.

❸ 줄기와 잎을 그려주면
완성!

❶ 동그라미를 먼저 그린 후
바깥으로 꽃 모양을 그려
주세요.

❷ 중앙에 작은 동그라미와
줄기를 그리세요.

❸ 원 주변에 선을 그어
꽃을 꾸며준 후 잎을
그리면 완성!

❶ 반달 꽃 모양을 그립니다.

❷ 색을 칠하고 줄기와 잎을
그리세요.

❸ 꽃에 무늬를 넣어주고
수술을 그려줍니다.

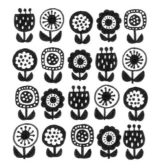 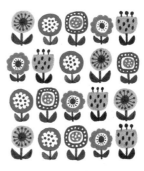

꽃들을 차례로 배열하면 패턴으로 완성이 돼요.

엽서
post card

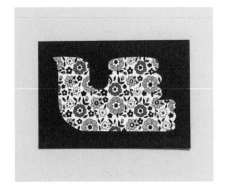

준비물 | 색지, 검정색 펜, 연필, 색연필, 가위, 풀이나 양면테이프

How to Make
◇◇◇◇◇◇◇◇◇◇◇◇◇◇◇◇

❶ 흰 종이에 연필로 새 모양을 그려줍니다.

❷ 검정색 펜과 색연필로 패턴을 그린 후 가위로 오려주세요.

❸ 오린 새 모양을 색지에 붙여주면 완성! 액자에 넣거나 벽에 붙여서 활용해보세요~

Tip 패턴을 그릴 때는 연필선을 넘어가게 그려야 오리고 나면 자연스러워요.

How to Draw

❶ 윗부분을 먼저
그려줍니다.

❷ 부리 부분을 시작으로
아랫부분을 그려줍니다.

❸ 날개와 꼬리날개 부분을
그려서 완성합니다.

❶ 작은 꽃을 먼저
그려주세요.

❷ 작은 꽃 바깥쪽으로
꽃잎을 그려주세요.

❸ 빈틈을 메워 풍성하게
만들어주세요.

❹ 색연필로 색을
칠합니다.

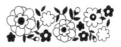

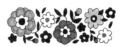

❶ 큰 꽃을 먼저
그려줍니다.

❷ 직사각형을 채운다는 생
각으로 작은 꽃들을 군데
군데 그려줍니다.

❸ 줄기와 잎사귀를 그려서
꽃들을 연결해주세요.

❹ 색연필로 색을
채웁니다.

PATTERN

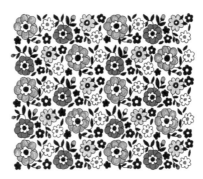

06

영수증
보관 홀더
holder

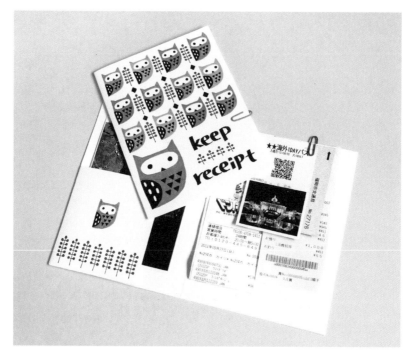

준비물 | 두꺼운 종이, 사인펜, 칼이나 가위, 풀, 클립

How to Make

❶ 사이즈에 맞게 종이를
준비한 후 패턴을 그려
줍니다.

❷ 접어서 포켓 밑부분은
풀로 붙여주세요.

❸ 영수증이나 티켓을
보관합니다.

❹ 접어서 사용할 땐 클립으로
고정해주세요.

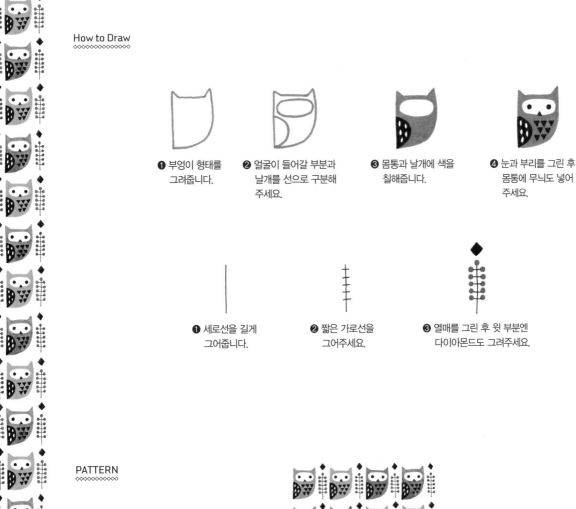

❶ 부엉이 형태를 그려줍니다.

❷ 얼굴이 들어갈 부분과 날개를 선으로 구분해 주세요.

❸ 몸통과 날개에 색을 칠해줍니다.

❹ 눈과 부리를 그린 후 몸통에 무늬도 넣어 주세요.

❶ 세로선을 길게 그어줍니다.

❷ 짧은 가로선을 그어주세요.

❸ 열매를 그린 후 윗 부분엔 다이아몬드도 그려주세요.

PATTERN
◇◇◇◇◇◇◇◇◇◇

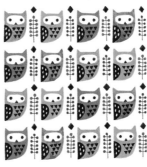

부엉이와 열매를 배열해서 패턴으로 만들어주세요.

07

일러스트 스티커
illust sticker

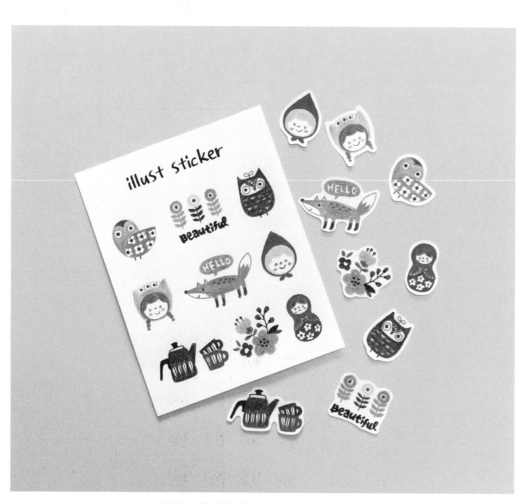

준비물 | 종이(or 접착 라벨지), 색연필, 양면테이프나 풀, 가위

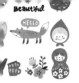

How to Make

❶ 종이나 접착 라벨지에 일러스트를
그린 후 오려줍니다.

❷ 일반 종이엔 뒷면에 양면
테이프나 풀로 원하는 곳에
붙여서 활용해보세요.

How to Draw

❶ 날개 형태를 그린 후 날개 안에
꽃 모양 패턴을 넣어줍니다.

❷ 꽃무늬 바깥쪽으로 색을 칠한
후 머리를 그려주세요.

❸ 눈과 부리를 그려주고
색을 칠하면 완성!

❶ 바깥쪽 몸통 형태를 그린 후 눈이
들어갈 타원을 그려줍니다.

❷ 눈과 무늬를 선으로
먼저 구분해주세요.

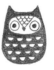

❸ 전체 몸통을 칠한 후 다양한
색상으로 무늬를 칠해줍니다.

❶ 동그라미 꽃 모양을
그려줍니다.

❷ 줄기를 그린 후 잎들을
그려주세요.

❸ 글자를 넣어도 좋아요.

How to Draw

❶ 얼굴을 먼저 그리고 동그란 머리를 그립니다.

❷ 모자형태를 그려줍니다.

❸ 색을 칠해주고 눈, 코, 입을 넣어주면 완성!

❶ 얼굴을 먼저 그리고 양 갈래 머리를 그려줍니다.

❷ 머리에 색을 칠해주고 모자 형태를 잡아주세요.

❸ 색을 칠하고 눈, 코, 입을 넣어줍니다.

❶ 구름 모양의 꽃을 그린 후 줄기를 길게 위로 그려주세요.

❷ 줄기에 작은 꽃들을 그려줍니다.

❸ 나머지 한쪽으로 꽃 한 송이를 더 그려봅니다.

❹ 색을 칠해주고 주변에 작은 꽃도 그려주세요.

❶ 마트료시카의 윗옷 형태를 먼저 그려주세요.

❷ 나머지 아랫부분을 그린 후 꽃무늬를 넣어줍니다.

❸ 색을 칠해주고 표정을 그려주세요.

❶ 갈색 코를 먼저 그리고 순서대로 그려주세요.

❷ 진한 색으로 다리를 그려요.

❸ 색을 칠하면 완성!

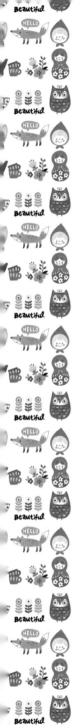

How to Draw

❶ 큰 형태를 먼저 그리고 작은
형태를 그려줍니다.

❷ 색을 칠하고 뚜껑을
그려주세요.

❸ 손잡이까지 그려주면
완성!

❶ 순서대로 컵 형태를
그려줍니다.

❷ 색을 칠해주고 겹친 모양의
또 다른 컵을 그려주세요.

❸ 색을 칠하면 완성!

PATTERN

08

편지지
letter paper

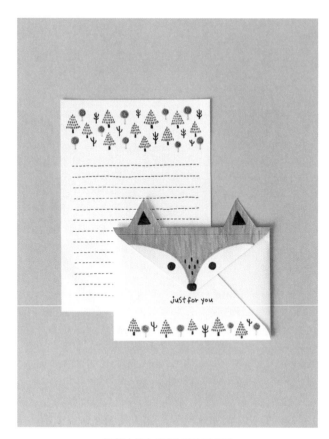

준비물 | 색지, 사인펜, 가위, 칼, 연필

How to Make

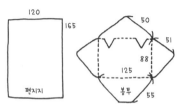

❶ 편지지와 봉투를 사이즈에 맞게
준비합니다.

❷ 패턴을 그려주세요.

❸ 봉투에도 일러스트를
그려주세요.

❹ 봉투를 접으면 완성!

Tip 만들지 않고 무늬 없는 봉투를 사용해도 됩니다.

34

How to Draw

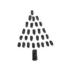

❶ 위에서부터 아래로 점을
찍듯이 그려주세요.

❷ 삼각형 모양으로
만듭니다.

❸ 나무기둥을 그려주면
완성!

❶ 나무기둥을
그려줍니다.

❷ 가지를 차례대로
그려주세요.

❶ 나무기둥을
그려줍니다.

❷ 가지를 차례대로
그려주세요.

❶ 동그라미를
그립니다.

❷ 동그라미에 색을 칠하고
기둥을 그려주세요.

❸ 기둥에 색을 채운 후 동그
라미를 꾸며주면 완성!

❶ 삼각형 형태의 여우 얼굴을
그리세요.

❷ 코를 그린 후 색을 채울 부분을 선으로
표시한 후 눈을 그려줍니다.

❸ 색을 칠하면 완성!

PATTERN

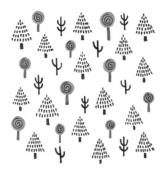

나무들을 불규칙하게 배열하여 패턴을 만드세요.

미니달력
mini calendar

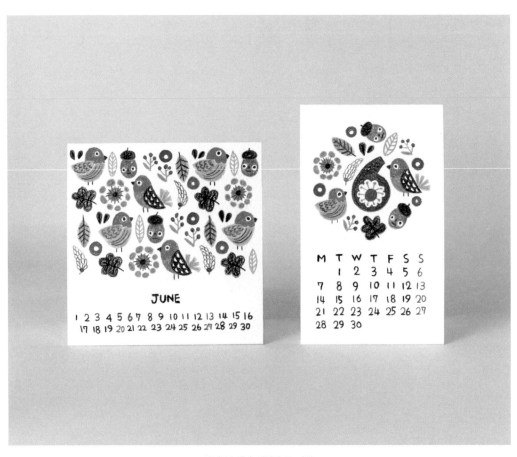

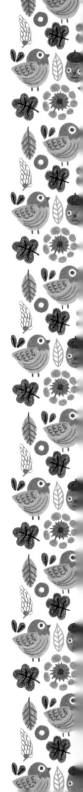

준비물 | 색지, 색연필, 풀, 가위

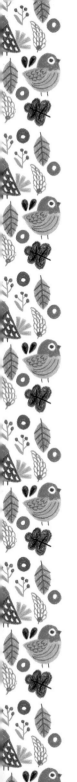

How to Make
◇◇◇◇◇◇◇◇◇◇◇◇◇◇

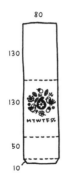

80

130

130

50

10

풀칠

❶ 사이즈에 맞게 색지를
준비한 후 패턴을 그려
줍니다.

❷ 접어주세요.

❸ 끝부분에 풀칠을 해서
붙이면 완성!

How to Draw
◇◇◇◇◇◇◇◇◇◇◇◇◇◇

❶ 반달 모양의 날개를
먼저 그립니다.

❷ 머리를 그리고 눈 부분
을 제외하여 색을 칠해
줍니다.

❸ 몸통을 색칠해주세요.

❹ 날개와 몸통을 꾸미고
눈과 부리, 다리를 그리
면 완성!

❶ 날개를 먼저
그리세요.

❷ 날개의 반달 무늬를 제외
하고 색을 메운 뒤 머리
와 몸통을 그려요.

❸ 몸통 색을 칠하고
꼬리를 그립니다.

❹ 눈과 부리, 다리를
그리면 완성!

❶ 갈색 동그라미를 그린 후
핑크색 동그라미를 그립
니다.

❷ 동그라미 주위로 꽃잎을
그리세요.

❸ 꽃잎에 색을 칠하고 갈색
동그라미를 중심으로 선을
그어주면 완성!

❶ 모자를 그리듯 도토리의
윗부분을 먼저 그리세요.

❷ 나머지 부분을 그린 후
눈 부분도 선으로 표시
해주세요.

❸ 색을 칠하고 눈, 코, 입을
넣어보세요.

❶ 줄기를 그려요.

❷ 열매도 그려줍니다.

❸ 잎사귀까지 그려주면 완성!

❶ 동그라미를 그린 후 아래
로 선을 그어주세요.

❷ 동그라미 위로 레이스 모양
으로 선들을 겹쳐줍니다.

❸ 점점 좁아지는 고깔 모양처럼
만들어주세요.

❶ 꽃을 그려줍니다.

❷ 꽃을 꾸며준 후 6을
그려주세요.

❸ 색을 채워주세요.

✤ ARRANGE ✤

직사각형 안에 채워 넣는 느낌으로
패턴을 만드세요.

PATTERN
◇◇◇◇◇◇◇◇◇◇◇◇

✤ VARIATION ✤

▶ Tip 6월 달력 패턴이에요. 연필로 동그라미 가이드 선을 연하게 그린 후
일러스트를 하나씩 채워 넣으면 수월해요.

책갈피

bookmark

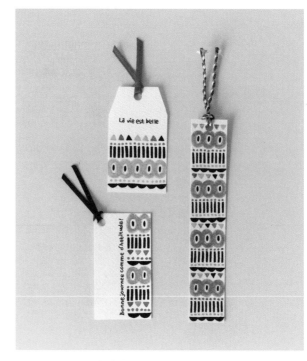

준비물 | 색지, 사인펜, 끈, 리본, 가위, 펀치

How to Make

❶ 사이즈에 맞게 종이를 준비한 후
양 끝을 사선으로 잘라줍니다.

❷ 패턴을 그린 후 위쪽에 구멍을
뚫고 리본을 달아주세요.

❶ 사이즈에 맞게 종이를
준비합니다.

❷ 패턴을 그린 후 위쪽에
구멍을 뚫고 끈을 달아
주세요.

❶ 사이즈에 맞게 종이를
준비합니다.

❷ 패턴을 그려준 후 왼쪽에 구멍을
뚫고 리본을 묶어주세요.

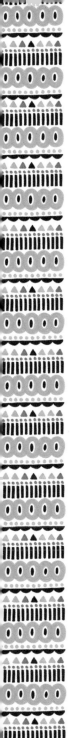

How to Draw
◇◇◇◇◇◇◇◇◇◇◇◇◇◇◇

❶ ❷ ❸

아래쪽부터 도형들을 위로 쌓듯
차례대로 한 줄씩 그려줍니다.

PATTERN

✣ VARIATION ✣

배열순서와 컬러를 다르게 하여 패턴을 그려보세요.

체크리스트
checklist

준비물 | 색지, 색연필, 가위

How to Make

❶ 색지를 사이즈에 맞게
　오립니다.

❷ 패턴을 그려서 꾸미세요.

How to Draw

❶ 기본적인 꽃 모양을
그려줍니다.

❷ 색을 칠하고 꽃잎 위와
중앙에 검정 동그라미
를 그려줍니다.

❸ 선을 이어주며 꽃을 꾸민
후 아래에 작은 동그라미를
하나 더 그리세요.

❹ 양쪽으로 잎사귀 모양을
넣어주면 완성!

✤ ARRANGE ✤

컬러를 바꿔주면서 나열하세요.

PATTERN

✤ VARIATION ✤

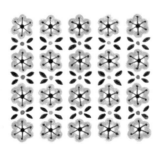

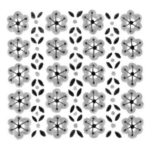

컬러와 배열을 달리해보세요.

벽 달력
wall calendar

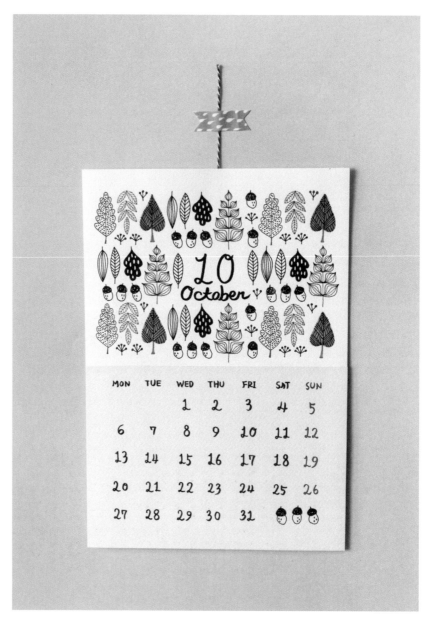

준비물 | 색지, 컬러펜, 사인펜, 끈, 테이프

How to Make
◇◇◇◇◇◇◇◇◇◇◇◇◇

❶ A4 크기의 색지를 준비한 후
 패턴을 그려줍니다.

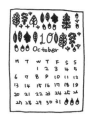

❷ 남은 여백에 날짜를
 적어주세요.

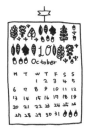

❸ 뒷면에 끈을 붙여준 후
 벽에 달아주세요.

How to Draw
◇◇◇◇◇◇◇◇◇◇◇◇◇

❶ 순서대로 그려
 주세요.

❷ 선을 그어 면적을
 나눕니다.

❸ 면적마다 점을
 찍으세요.

❶ 화살표 방향으로 위에서
 부터 그려줍니다.

❷ 타원 무늬를 넣어
 주세요.

❸ 무늬를 제외하고 색을
 채워줍니다.

❶ 일직선의 줄기를
 그려줍니다.

❷ 위에서 아래로 점점
 넓어지도록 잎사귀를
 그리세요.

❸ 잎사귀 안에 무늬를
 그려 넣으면 완성!

❶ 잎사귀 두 개를
그립니다.

❷ 잎사귀의 중심을 직선으로 그어준 뒤
무늬를 넣으세요.

❶ 순서대로 잎을
그려줍니다.

❷ 아래로 갈수록 점점
좁아지게 그립니다.

 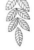

❸ 무늬를 넣어주세요.

❶ 일직선을 긋습니다.

❷ 양쪽으로 가지를
그려주세요.

❸ 열매를 그려줍니다.

❶ 뒤집어진 하트 모양의
잎을 그려줍니다.

❷ 색을 칠해주세요.

❸ 무늬를 넣어줍니다.

❶ 윗부분부터 둥글게 낙서
하듯 그려줍니다.

❷ 선으로 아랫부분을
그려주세요.

❸ 점을 찍어주면 완성!

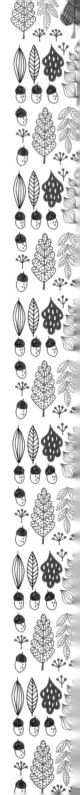

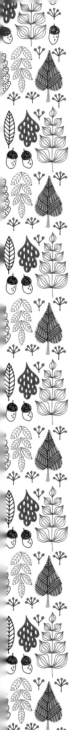

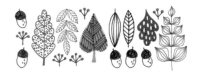

잎들을 나열해서 패턴을 만드세요.

PATTERN
◇◇◇◇◇◇◇◇◇◇

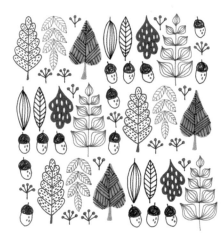

13

과일 패턴 카드
fruit pattern card

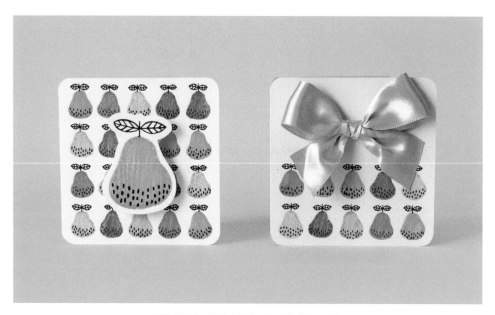

준비물 | 색지, 사인펜, 지우개 조각, 양면테이프, 가위

How to Make

❶ 사이즈에 맞게 색지를 준비한
후 패턴을 그립니다.

❷ 다른 종이에 패턴보다 크게
과일을 그린 뒤 오리세요.

뒤에 붙이기

❸ 과일 일러스트 뒤에
지우개 조각을 붙여
주세요.

❹ 과일 일러스트를 카드
윗면 중앙에 붙여주면
완성!

How to Draw

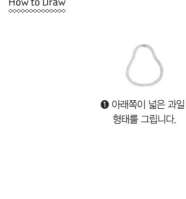

❶ 아래쪽이 넓은 과일
형태를 그립니다.

❷ 색을 칠하고 잎을
그려주세요.

❸ 과일에 약간의 무늬를
넣어줍니다.

❖ ARRANGE ❖

다양한 색상으로 그린 후 나열하세요.

PATTERN

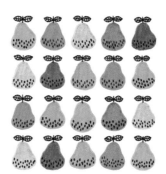

곰 팝업 패턴 카드
popup card

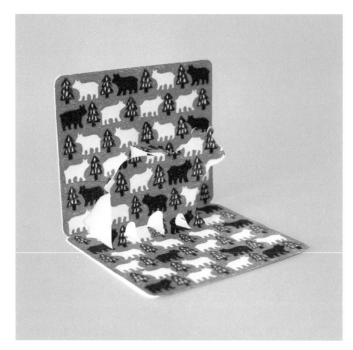

준비물 | 색지, 색연필, 칼, 가위, 풀, 연필

How to Make

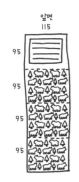

❶ 사이즈에 맞게 종이를 잘른 후 색연필로 패턴을 그립니다.

❷ 종이 뒷면에 연필로 곰을 그려 주고 곰 위로 접는 선까지 표시한 후 접는 부분을 제외하고 칼로 잘라주세요.

❸ 곰 부분만 빼고 풀칠을 한 뒤 반으로 접어서 붙여줍니다.

❹ 다시 반으로 접어 곰 부분이 앞으로 나오게 접어주면 완성!

How to Draw

❶ 귀부터 앞다리까지 그려줍니다.　　❷ 등부터 뒷다리까지 그려주세요.　　❸ 나머지 다리를 그려주며 곰 형태를 완성시킵니다.　　❹ 색을 칠해주세요.

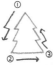

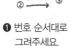

❶ 번호 순서대로 그려주세요.　　❷ 타원 무늬를 그려줍니다.　　❸ 타원 무늬를 제외하고 색을 칠한 뒤 기둥을 그려주세요.

✢ ARRANGE ✢

곰과 나무를 차례대로 나열하세요.

PATTERN

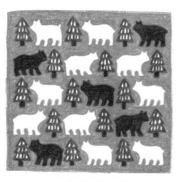 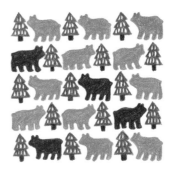

배경색이 있는 패턴　　　　　　　　배경색이 없는 패턴

15

다람쥐 패턴 카드
squirrel pattern card

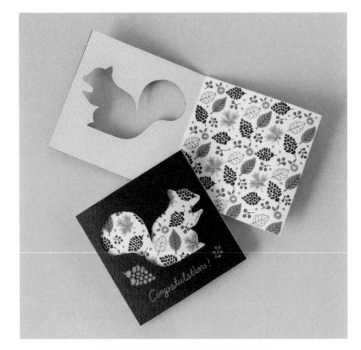

준비물 | 색지 1, 색지 2, 사인펜, 풀, 칼, 가위, 연필

How to Make

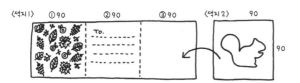

❶ 〈색지 1〉 크기에 맞게 준비한 뒤 패턴을 그리고
〈색지 2〉 위엔 연필로 다람쥐 라인을 그려줍니다.

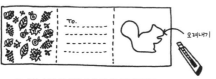

❷ 〈색지 2〉를 〈색지 1〉의 ③ 위에 붙여
준 뒤 다람쥐 라인을 오립니다.

❸ ①번 먼저 접고 ②번을 접어
주면 카드가 완성됩니다.

How to Draw

❶ 아래에서부터 층층이 그려나갑니다.

❷ 위로 갈수록 점점 좁아 지게 그리세요.

❸ 아래에 꼭지를 그리면 완성!

❶ 큰 가지를 그립니다.

❷ 잔가지를 그려주세요.

❸ 잔가지 끝에 동그란 열매를 그리면 완성!

❶ 일직선을 그어줍니다.

❷ 위에서부터 순서대로 그려주세요.

❸ 일직선을 중심으로 V자 모양을 그려주면 완성!

❶ 화살표 방향대로 나뭇잎 모양을 그려주세요.

❷ 줄기를 그리고 색을 칠합니다.

❸ 무늬를 넣어주세요.

❶ 물방울 모양의 잎을 그려줍니다.

❷ 색을 칠하고 줄기도 그려줍니다.

❸ 좀더 진한 색으로 무늬를 넣으면 완성!

✤ ARRANGE ✤

정사각형을 채우듯 일러스트를 조합하세요.

PATTERN

53

16

크리스마스 카드
christmas card

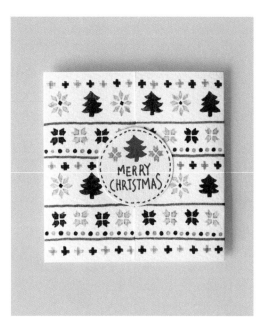

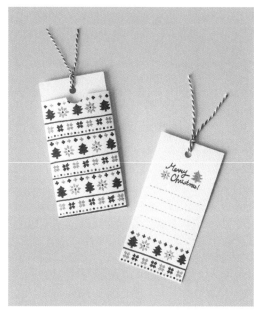

준비물 | 색지, 사인펜, 끈, 풀, 가위, 펀치

How to Make

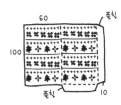

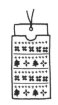

❶ 봉투를 크기에 맞게 준비한 뒤 패턴을 그려줍니다.

❷ 접어주세요. 윗부분 중앙은 카드를 빼내기 쉽게 타원으로 오립니다.

❸ 카드에 패턴을 그리고 윗부분에 구멍을 뚫고 끈을 묶어주세요.

❹ 카드를 봉투 안에 넣으면 완성!

How to Draw

❶ 좌우 차례대로 그려세요.

❷ 기둥도 그려 줍니다.

❸ 색을 칠해주세요.

❶ 마름모 모양을 상,하,좌,우 네 방향으로 그려주세요.

❷ 사이사이에 마름모를 더 그려줍니다.

❸ 색을 칠한 뒤 중앙에 포인트 컬러로 작은 마름모를 그려주세요.

❶ 십자 모양을 만듭니다.

❷ 사선을 그려주세요.

❸ 끝은 리본 모양으로 마무리합니다.

❹ 색을 칠해주세요.

✛ ARRANGE ✛

2단

1단

PATTERN

✛ VARIATION ✛

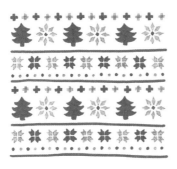

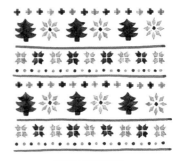

컬러를 바꿔보세요.

55

17

부채
fan

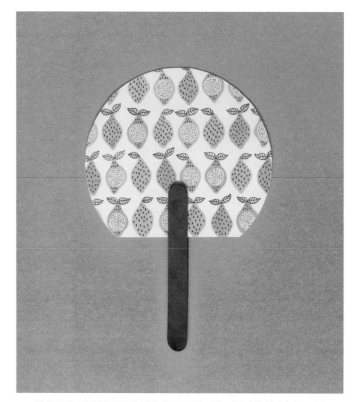

준비물 | 두꺼운 종이, 색연필, 컴퍼스(or 동그란 그릇), 나무 막대, 양면테이프, 가위

How to Make

❶ 두꺼운 종이를 준비한 뒤 컴퍼스나 동그란 그릇을 이용하여 원을 그려줍니다.

❷ 원을 오려낼 때 자연스럽 도록 원 밖에서부터 패턴을 그려줍니다.

❸ 원을 오린 후 아랫부분을 조금 잘라냅니다.

❹ 나무 막대 2개를 부채 앞, 뒤에 양면 테이프로 붙여 줍니다.

How to Draw

❶ 레몬 모양의 과일 형태를 그린 후 동그라미를 넣어 주세요.

❷ 색을 칠한 뒤 동그라미 안에 4개의 선을 그려 줍니다.

❸ 잎을 그리고

❹ 점으로 표면과 씨앗을 표현해 줍니다.

❶ 레몬 형태를 그립니다.

❷ 색을 칠하고 잎을 그려줍니다.

❸ 점을 찍어서 꾸며주세요.

⁂ ARRANGE ⁂

잎모양과 방향을 조금씩 달리하면서 나열해보세요.

PATTERN

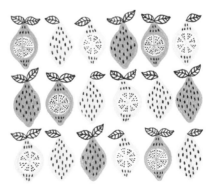

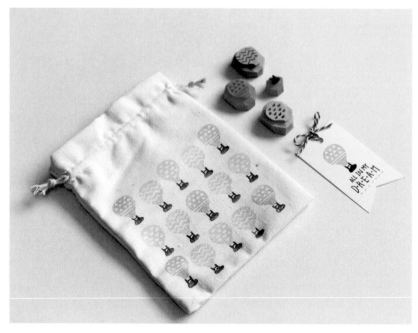

준비물 | 지우개, 종이, 트레이싱 페이퍼, 연필, 30도칼 또는 조각칼

How to Make

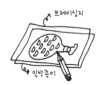

❶ 일반 종이 위에 그림을 그린 후 트레이싱 페이퍼를 위에 올려서 연필로 따라 그리세요.

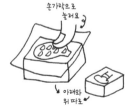

❷ 따라 그린 트레이싱 페이퍼를 지우개 위에 올려놓고 손가락으로 꾹꾹 눌러 지우개에 연필 자국이 남게 합니다. 풍선 부분과 바구니 부분은 따로따로 본떠줍니다.

❸ 30도칼이나 조각칼을 이용해 음각, 양각을 정하여 조심조심 모양대로 따냅니다.

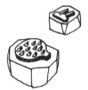

❹ 지우개 모서리를 스탬프 크기에 맞게 잘라내면 완성!

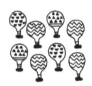

❺ 완성된 스탬프는 스탬프 잉크를 묻혀 찍어봅니다.

How to Draw

❶ 전구 모양의 풍선을 먼저 그려주세요.　　❷ 풍선 안에 반달 무늬를 그려줍니다.　　❸ 풍선 아래로 적당한 곳에 구름을 그려준 뒤　　❹ 풍선과 구름을 이어 주는 끈을 그리세요.

❶ 전구 모양의 풍선을 그려주세요.　　❷ 풍선 안에 삼각형 무늬를 그려줍니다.　　❸ 줄무늬도 넣어준 뒤 구름을 그려줍니다.　　❹ 풍선과 구름을 이어 주는 끈을 그리세요.

❶ 전구 모양의 풍선을 그려주세요.　　❷ 풍선 안에 지그재그 무늬를 그려줍니다.　　❸ 풍선 아래로 적당한 곳에 구름을 그려준 뒤　　❹ 풍선과 구름을 이어 주는 끈을 그려주면 완성!

✛ ARRANGE ✛

지우개로 스탬프를 만든 후
스탬프에 잉크를 묻혀 찍으세요.

PATTERN

59

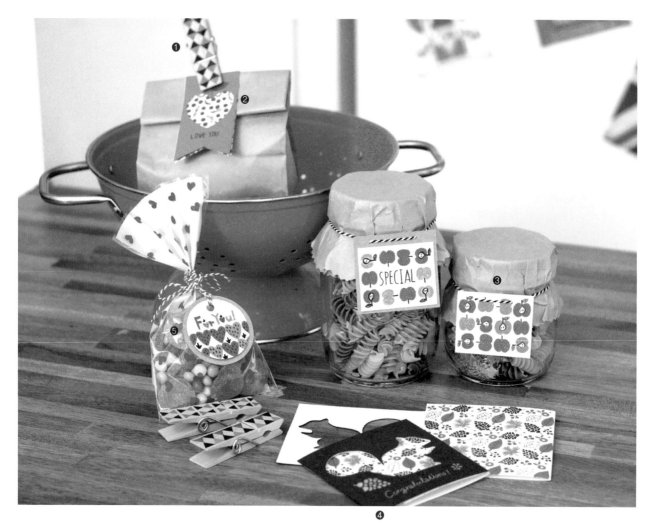

Scandinavian Item

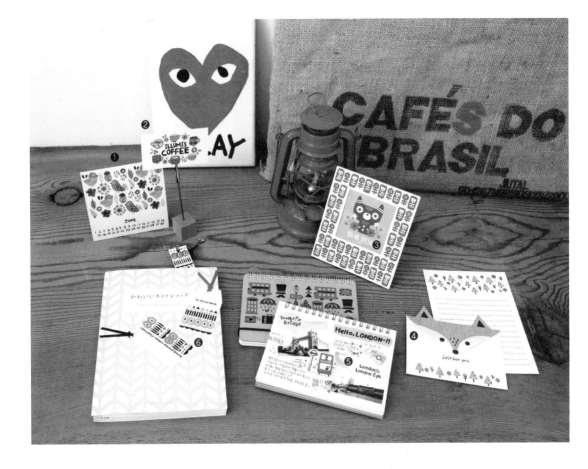

Scandinavian Item

◇◇◇◇◇◇◇◇◇◇◇◇◇◇◇◇◇◇◇

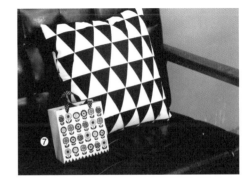

18

일반 메모지
memo pad

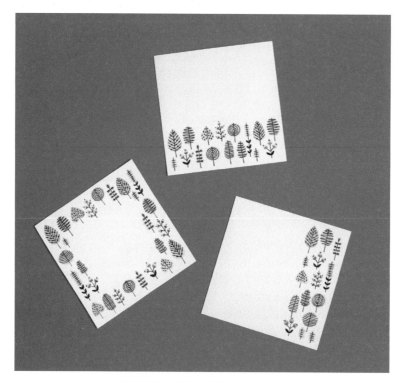

준비물 | 색지, 색연필, 검은색 펜, 칼 또는 가위

How to Make

85

85

❶ 사이즈에 맞게 색지를
준비해주세요.

❷ 색연필과 펜으로 패턴을
그립니다.

❸ 완성!

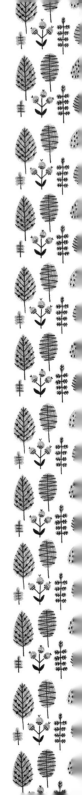

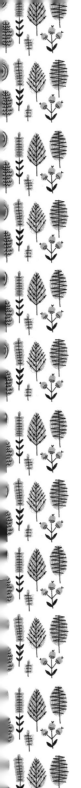

How to Draw

색연필

검은색 펜

❶ 색연필로 물방울 모양을 그려줍니다.

❷ 색을 칠하고 펜으로 선을 그어주세요.

❸ V자를 그리며 무늬를 넣어줍니다.

❹ 군데군데 도트도 넣어주세요.

❶ 타원을 그립니다.

❷ 펜으로 선을 그어줍니다.

❸ 지그재그 선을 그어 주세요.

❶ 홀쭉한 타원을 그립니다.

❷ 펜으로 선을 그어줍니다.

❸ 가로선을 여러 개 그어주세요.

❶ 동그라미를 색칠합니다.

❷ 무늬를 넣으세요.

❸ 세로선을 그어 줍니다.

❶ 거꾸로 된 하트 모양을 색칠합니다.

❷ 펜으로 선을 그어줍니다.

❸ 점을 찍어 무늬를 만드세요.

❶ 동그라미를 색칠 합니다.

❷ 펜으로 여러 겹의 동그 라미를 그리세요.

❸ 세로선을 그어줍 니다.

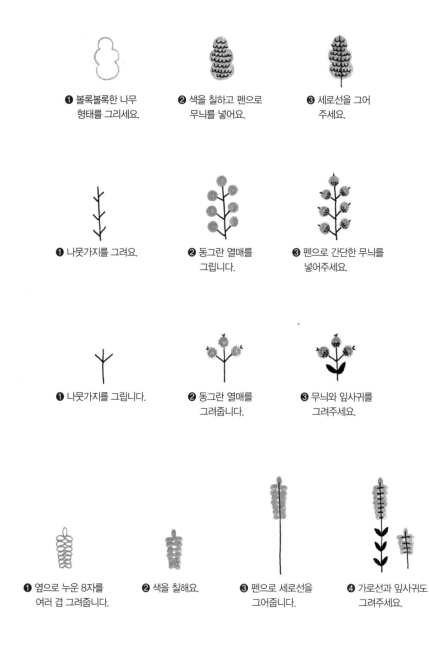

❶ 볼록볼록한 나무 형태를 그리세요.

❷ 색을 칠하고 펜으로 무늬를 넣어요.

❸ 세로선을 그어 주세요.

❶ 나뭇가지를 그려요.

❷ 동그란 열매를 그립니다.

❸ 펜으로 간단한 무늬를 넣어주세요.

❶ 나뭇가지를 그립니다.

❷ 동그란 열매를 그려줍니다.

❸ 무늬와 잎사귀를 그려주세요.

❶ 옆으로 누운 8자를 여러 겹 그려줍니다.

❷ 색을 칠해요.

❸ 펜으로 세로선을 그어줍니다.

❹ 가로선과 잎사귀도 그려주세요.

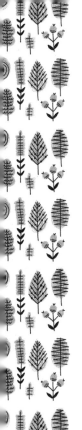

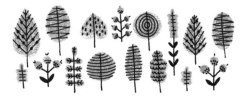

직사각형에 일러스트를 넣듯 패턴을 만들어주세요.

PATTERN
◇◇◇◇◇◇◇◇◇

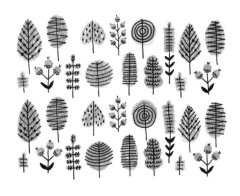

✣ VARIATION ✣

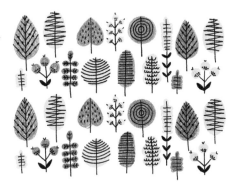

컬러를 바꿔보세요.

19

스탠드 메모지
stand memo pad

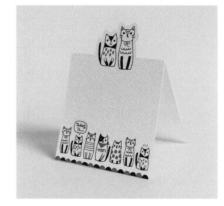

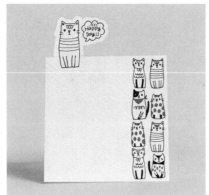

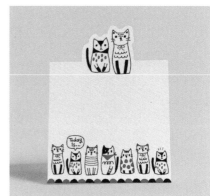

준비물 | 색지, 검은색 펜, 빨간색 펜, 칼, 가위, 연필

How to Make

85

170

연필로만
표시

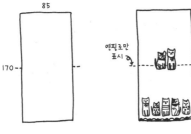

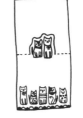

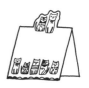

❶ 직사각형의 종이를
준비합니다.

❷ 접는 선을 연필로만
표시한 뒤 패턴을
그려줍니다.

❸ 연필로 칼선을 그려서
고양이 부분만 칼로
모양을 내줍니다.

❹ 반으로 접으면
완성!

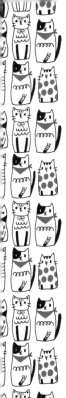

How to Draw
◇◇◇◇◇◇◇◇◇◇◇◇◇◇

❶ 귀부터 천천히 순서대로 고양이 형태를 그려줍니다.

❷ 다리를 그려주세요.

❸ 눈, 코, 입을 그리며 얼굴 표현을 해주세요.

❹ 리본과 수염을 그려줍니다.

✢ ARRANGE ✢

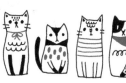

고양이 일러스트들을 나열하세요.

PATTERN
◇◇◇◇◇◇◇◇◇◇◇◇◇◇

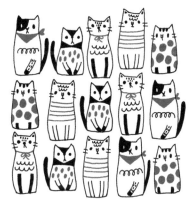

퍼즐을 끼워 맞추듯 패턴을 만들어보세요.

명함
name card

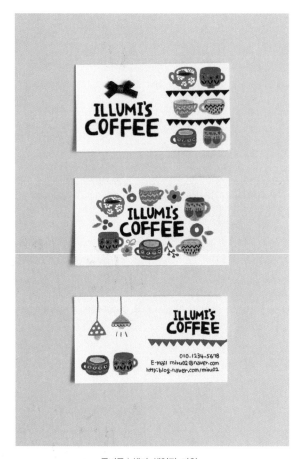

준비물 | 색지, 색연필, 가위

How to Make

❶ 명함 크기에 맞게 색지를 준비합니다.

❷ 앞면에 패턴을 넣어 명함을 꾸며주세요.

❸ 포인트로 작은 리본도 붙여줍니다.

❹ 연락처를 넣는 뒷면도 그려주세요.

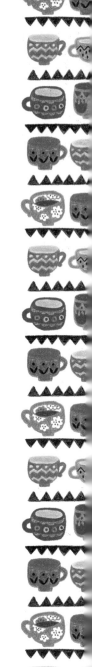

How to Draw

❶ 타원을 그려 색을 칠한 뒤 컵 형태와
무늬를 라인으로 먼저 그려줍니다.

❷ 무늬를 제외한 부분에
색을 칠해주세요.

❸ 무늬 부분을
칠해주세요.

✣ VARIATION ✣

❶ 타원을 먼저 그린 후 바깥으로
컵 모양을 그려줍니다.

❷ 손잡이와 꽃무늬도
라인으로 그려주세요.

❸ 색을 칠합니다.

❹ 컵 안쪽에도 꽃을
그려줍니다.

PATTERN

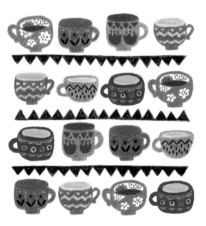

일러스트를 나열해 패턴으로 만들어줍니다.

21

교통카드 데코 스티커
transportation card sticker

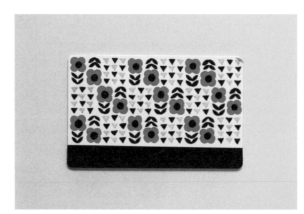

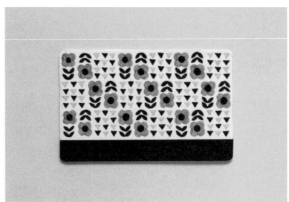

준비물 | 스티커용지, 교통카드, 사인펜, 칼이나 가위

How to Make

스티커
용지

❶ 스티커용지의 접착면을
떼어냅니다.

접착면

❷ 접착면 위에 카드 뒷면이 위쪽을
향하도록 붙여준 후 칼이나 가위로
오려줍니다.

❸ 사인펜으로 스티커가
붙여진 카드 앞면에
패턴을 그려주면 완성!

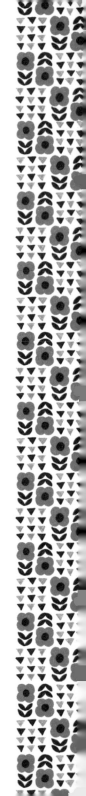

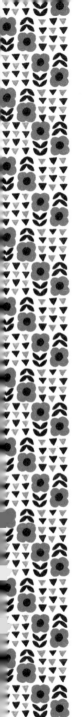

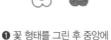

❶ 꽃 형태를 그린 후 중앙에
동그라미도 그려주세요.
색을 칠해줍니다.

❷ 잎을 그려주세요.

❸ 잎에 색을 칠한 후
아래쪽에 꽃 모양을
그려줍니다.

❹ 다시 잎을
그리고

❺ 마지막엔 역삼각형을 그려서
패턴을 꾸며주세요.

✣ ARRANGE ✣

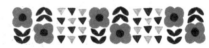

차례대로 나열하세요.

PATTERN

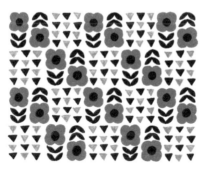

✣ VARIATION ✣

꽃에 다른 컬러를 적용해보세요.

감사 봉투
envelope

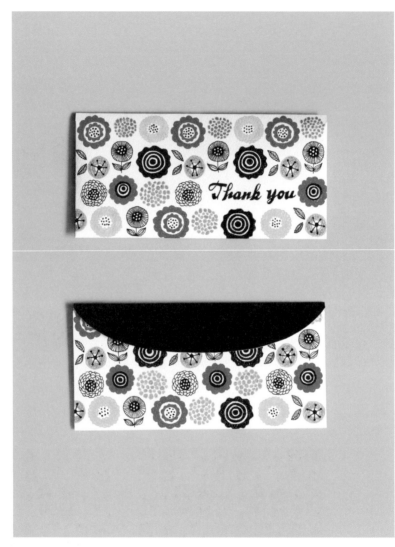

준비물 | 흰색 종이, 검은색 색지, 색연필, 검정색 펜, 가위, 풀

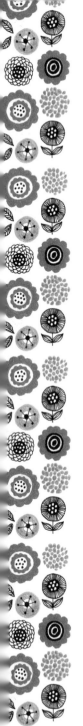

How to Make

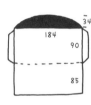

184
34
90
85

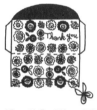

Thank you

❶ 사이즈에 맞게 종이를 잘라서 봉투를 준비합니다. 봉투 뚜껑엔 검은색 색지를 붙여주세요.

❷ 패턴을 그린 후 가로로 아랫부분을 조금 둥글게 오려냅니다.

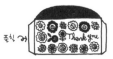

풀칠 Thank you

❸ 접은 후 봉투 날개에 풀칠을 해서 붙여주세요.

❹ 완성!

How to Draw

색연필

검은색 펜

❶ 색연필로 큰 원을 먼저 그린 후 바깥쪽으로 꽃잎을 그려주세요.

❷ 큰 원 안에 작은 꽃 모양을 그려 넣습니다.

❸ 색을 칠하고 검은색 펜으로 점을 찍습니다.

❶ 큰 꽃잎을 먼저 그린 후 작은 꽃잎 모양을 그립니다.

❷ 색을 칠해주세요.

❸ 중앙에 점을 찍어 꾸며줍니다.

중간에 동그라미를 그린 후 주변으로 겹겹이 둥글게 꽃잎을 그려줍니다.

❶ 큰 원을 그린 후 원에 맞춰
바깥쪽으로 꽃잎을 그려줍니다.

❷ 큰 원 안쪽으로 5개의
원을 더 그려줍니다.

❸ 색칠해주세요.

❶ 도넛 모양으로 원을
그려줍니다.

❷ 색을 칠한 후 중앙과 꽃잎
위에 검은색으로 동그라미를
그려줍니다.

❸ 동그라미들을 선으로
이어주세요.

❹ 잎을 그려
줍니다.

❶ 큰 동그라미를 그린 후 안쪽으로
4개의 동그라미를 더 그립니다.

❷ 동그라미를 칠한 후 바깥으로
꽃 모양을 그려줍니다.

❸ 꽃에 색을 칠해주세요.

 검은색 펜

❶ 검은색 펜으로 동그라미
안에 작은 동그라미를
그리세요.

❷ 작은 동그라미를 제외하고
색을 칠해준 후 큰 동그라미를
그려줍니다.

❸ 줄기와 잎을
그린 후

❹ 꽃잎에 선을 그어
꽃을 꾸며줍니다.

❶ 동그라미 안에 작은
동그라미를 그리세요.

❷ 작은 동그라미를 제외하고 색을
칠해준 후 꽃잎을 그려주세요.

❸ 꽃잎들을 겹겹이 그려주면서
꽃을 완성합니다.

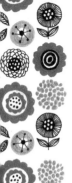

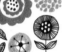
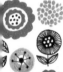

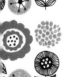

✤ ARRANGE ✤

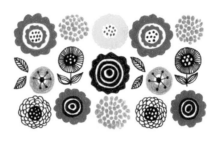

PATTERN
◇◇◇◇◇◇◇◇◇◇

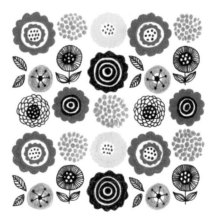

꽃들을 배열시켜서 패턴을 만드세요.

노트

notebook

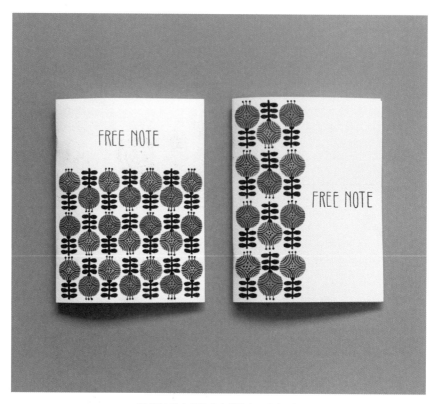

준비물 | 색지, 얇은 내지, 색연필, 스테이플러

How to Make

❶ 내지를 여러 장 준비합니다.

Tip 시중에 파는 노트의
 내지도 좋아요.

❷ 표지도 내지 사이즈와
 똑같이 준비한 후 패턴
 을 그려줍니다.

❸ 스테이플러로 내지와
 표지를 고정시킵니다.

❹ 접어주세요.

How to Draw

❶ 동그라미를 그린 후 색을 칠해주세요.

❷ 줄기와 잎을 그립니다.

❸ 꽃 위에 나팔꽃 모양 으로 4등분하며 선을 그어주세요.

❹ 겹겹이 선을 긋고 꽃 수술도 그려주세요.

❶ 동그라미를 그린 후 색을 칠해주세요.

❷ 이번엔 위쪽에 줄기와 잎을 그려줍니다.

❸ 꽃 위에 나팔꽃 모양 으로 4등분하며 선을 그어주세요.

❹ 겹겹이 선을 긋고 꽃 수술도 그려주세요.

✣ ARRANGE ✣

꽃들을 나열하세요.

PATTERN

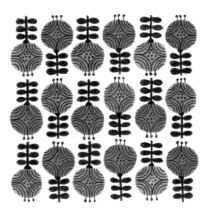

24

초대장
invitation card

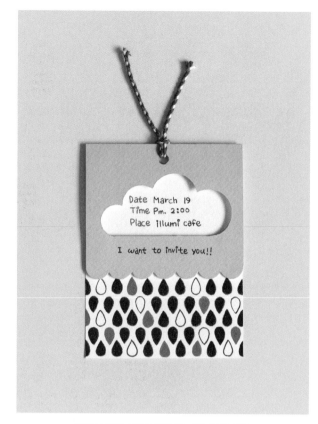

준비물 | 색지, 색연필, 연필, 칼, 가위, 풀, 끈, 펀치

How to Make

90
75
120

❶ 사이즈에 맞게 종이를
준비합니다.

바깥면 색지

❷ 바깥 면에 색지를
오려 붙입니다.

안쪽면

❸ 안쪽 면에 연필로 구름을
그린 후 칼로 잘라내고
패턴도 그려줍니다.

Date:
Time:

❹ 접은 후 구름 안에 내용을
간단히 적고 위쪽에 구멍을
내서 끈으로 묶어주면 완성!

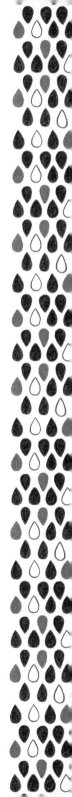

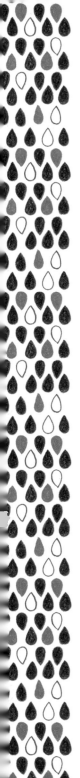

How to Draw

① 아랫면부터 화살표 방향으로 그려주세요.

② 볼록볼록한 모양으로 그려주세요.

③ 구름 색을 칠하고 빗방울을 그려보세요.

① 화살표 방향으로 한번에 그립니다.

② 하나씩 포인트 색을 주면서 나열해 그려 보세요.

③ 군데군데 색을 칠해줍니다.

✢ ARRANGE ✢

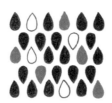

2열은 180도 방향을 바꿔서 패턴으로 만드세요.

PATTERN

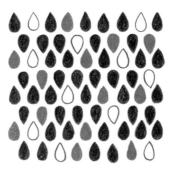

25

선물상자
gift box

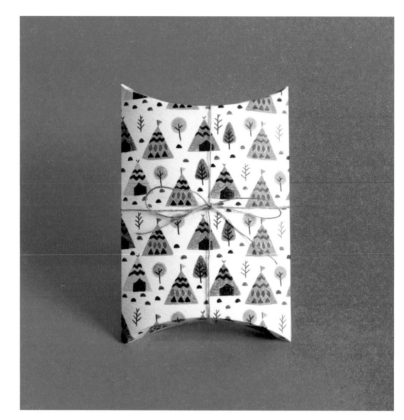

준비물 | 두꺼운 종이, 색연필, 가위, 풀 또는 양면테이프

How to Make

30

110

150

6 13
풀칠

❶ 전개도를 그린 후 오려주세요.

❷ 패턴을 그린 후 접어주세요. 날개
부분에 풀칠을 해서 붙여줍니다
(양면테이프도 좋아요).

❶ 삼각형을 그려줍니다.

❷ 무늬를 선으로
표현해주세요.

❸ 무늬를 제외하고
색을 채워주세요.

❹ 무늬에도 색을 채워주고 꼭지점엔
나무막대도 표현해주세요.

❶ 삼각형을 그려줍니다.

❷ 무늬를 선으로
표현해주세요.

❸ 무늬를 제외하고
색을 채워주세요.

❹ 무늬에도 색을 채워주고 꼭지점엔
깃발을 그려줍니다.

❶ 동그라미와 세모꼴을
그려서 색칠해주세요.

❷ 선을 그어 기둥을
표현해줍니다.

❸ 가지를 그려주면 완성!

✛ ARRANGE ✛

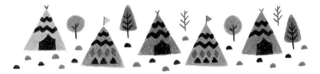

반달 모양 돌을 그려주며 나열해보세요.

PATTERN
◇◇◇◇◇◇◇◇◇◇◇

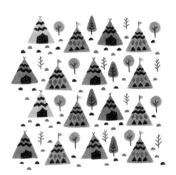

선물 태그
gift tag

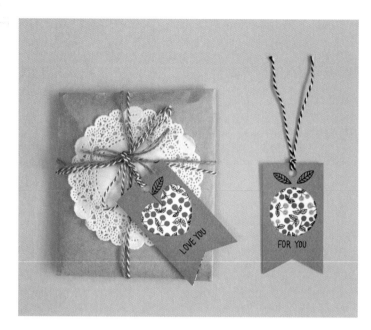

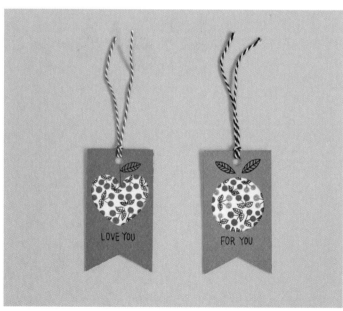

준비물 | 색이 다른 색지 2장, 색연필, 칼, 가위, 끈이나 리본, 펀치, 연필

How to Make

 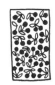

❶ 색이 다른 종이 2장을 준비한 후 한곳에만 패턴을 그려주세요.

❷ 다른 종이엔 하트나 동그라미 등 도형을 연필로 그린 후 칼로 오려냅니다.

❸ 두 장을 겹친 후 가위로 끝부분을 리본처럼 오려주고 상단에 구멍을 뚫어 끈으로 묶어주세요.

How to Draw

❶ 동그라미 두 개를 그려 열매를 표현 해주세요.

❷ 줄기를 그려줍니다.

❸ 잎까지 그리면 완성!

✤ ARRANGE ✤

열매 크기와 잎 모양을 다르게 하며 자유롭게 체리를 그려보세요.

PATTERN

✤ VARIATION ✤

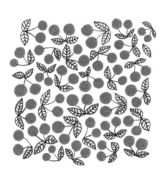

열매 컬러와 방향을 자유롭게 변형하며 패턴으로 만들어보세요.

◇◇◇◇◇◇◇

포장지
wrapper

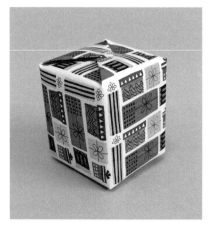

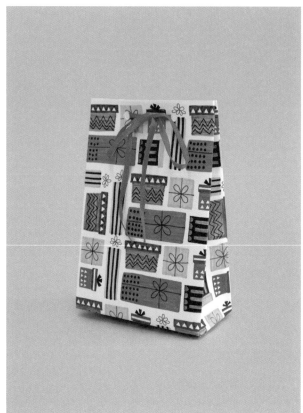

준비물 | 얇은 색지, 사인펜, 투명 테이프

How to Make
◇◇◇◇◇◇◇◇◇◇◇◇◇◇◇

❶ 얇은 종이에 패턴을
 그려줍니다.

❷ 선물 상자를 안에 넣고 예쁘게
 포장해주세요.

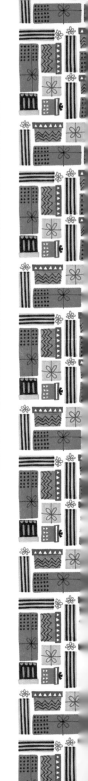

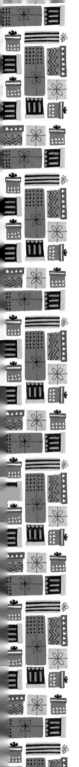

❶ 세로가 긴 직사각형을
그립니다.

❷ 줄무늬를 넣어주세요.

❸ 리본을 그려줍니다.

✛ VARIATION ✛

❶ 상자 뚜껑을 먼저
그리세요.

❷ 세모 모양을 제외하고 색을
칠한 후 상자를 그려줍니다.

❸ 색을 칠하고 무늬를
넣어주세요.

✛ VARIATION ✛

PATTERN

✛ ARRANGE ✛

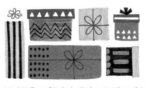

상자들을 조합해서 패턴으로 만드세요.

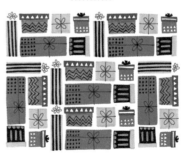

삼각 포장봉투
packing

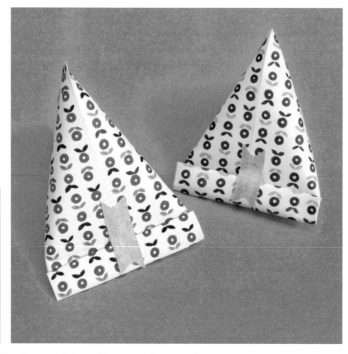

준비물 | 얇은 색지, 색연필, 풀, 가위, 마스킹 테이프나 스티커

How to Make
◇◇◇◇◇◇◇◇◇◇◇◇◇◇◇

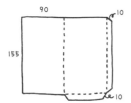

❶ 사이즈에 맞게 얇은 색지를 준비합니다.

❷ 날개 부분에 풀칠을 해서 붙여주세요.

❸ 사탕이나 간식을 넣은 후 양쪽 모서리를 화살표 방향으로 모아줍니다.

❹ 세모꼴로 만든 후 길게 나온 끝 부분은 돌돌 말아서 스티커나 마스킹 테이프로 붙여주세요.

How to Draw
∞∞∞∞∞∞∞∞∞∞

❶ 동그라미 두 개를
그립니다.

❷ 색을 칠해서 꽃을
만들어주세요.

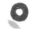

❸ 아래에 V자 모양의
잎을 그려줍니다.

❶ 동그라미 두 개를
그립니다.

❷ 색을 칠해주세요.

❸ 이번엔 꽃 위쪽에 잎을
하나씩 그려줍니다.

✣ ARRANGE ✣

나열하세요.

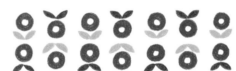

방향을 바꾸며 1단과 2단을 만드세요.

PATTERN
∞∞∞∞∞∞∞∞

✣ VARIATION ✣

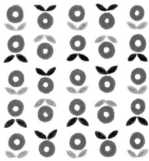

컬러를 바꿔보세요.

87

머핀, 쿠키상자
cookie box

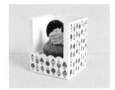
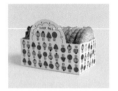

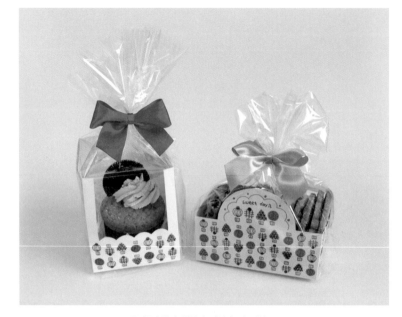

준비물 | 색지, 색연필, 사인펜, 칼, 가위, 풀

How to Make

❶ 전개도를 그려주세요.

❷ 전개도에 패턴을 그려 넣고 접어줍니다.

❸ 머핀을 넣고 예쁘게 포장해보세요.

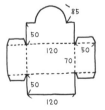

❶ 전개도를 그려줍니다.

❷ 전개도에 패턴을 그려 넣고 접어서 상자를 만들어주세요.

❸ 쿠키를 넣고 포장해 줍니다.

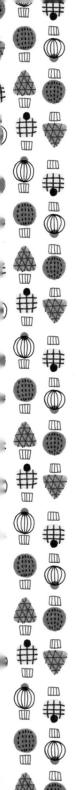

How to Draw

❶ 색연필로 동그라미를 그립니다.

❷ 사인펜으로 동그라미 아래에 사각형을 그려줍니다.

❸ 동그라미 안에 사인펜으로 점선 무늬를 넣어주세요.

❶ 색연필로 모서리가 둥근 사각형을 그리세요.

❷ 사인펜으로 컵케이크 기둥과 초콜릿을 그려줍니다.

❸ 케이크 안에 사인펜으로 체크무늬를 넣어서 꾸며주세요.

❶ 색연필로 모서리가 둥근 삼각형을 그리세요.

❷ 사인펜으로 컵케이크 기둥을 표현해줍니다.

❸ 사인펜으로 가로선을 그어주세요.

❹ 양쪽으로 사선을 그어주며 무늬를 넣어줍니다.

❶ 색연필로 작은 열매를 그려줍니다.

❷ 사인펜으로 동그라미와 사각형을 그리며 컵케이크 형태를 표현해주세요.

❸ 무늬를 넣어주면 완성!

PATTERN

❖ ARRANGE ❖

컵케이크들을 아래위 방향을 바꾸어가며 나열해보세요.

89

30

컵케이크 띠지
cupcake liner

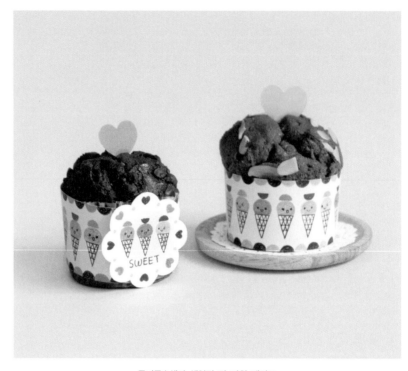

준비물 | 색지, 색연필, 칼, 가위, 테이프

How to Make

❶ 컵케이크를 감싸야 하는 직사각형 색지를 준비한 후 패턴을 그려주세요.

❷ 조금 밋밋하다면 꽃 모양으로 종이를 오린 후 일러스트를 그립니다.

❸ 띠지에 붙인 후 컵케이크를 감싸주세요.

90

How to Draw
◇◇◇◇◇◇◇◇◇◇◇◇◇

❶ 역삼각형을 그린
후 가로선을 그어
주세요.

❷ 사선을 양쪽으로 그리며 과자
부분을 완성하고 동그랗게
아이스크림을 그립니다.

❸ 색을 칠해주고 아이스크림
위에 반달 모양으로 장식도
해주세요.

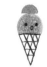

❹ 재미있는 표정을
넣으면 더욱
귀여워요.

 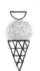

같은 방법으로 장식이 되는 과자의 방향과
아이스크림의 표정을 달리하며 그립니다.

✥ ARRANGE ✥

다양한 색과 표정으로 그려 나열하세요.

PATTERN
◇◇◇◇◇◇◇◇◇◇◇

31

액자
frame

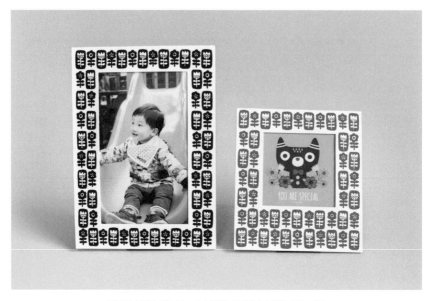

준비물 | 종이, 하드보드지, 사인펜, 칼, 풀이나 양면테이프, 끈

How to Make

앞면 　　　　　　 뒷면

132

85

187　　140

하드보드지

① 앞면(일반종이)과 뒷면(하드보드지)을 준비해주세요. 앞면은 사진이 보일 수 있게 가운데 부분을 뚫어줍니다.

사진 붙이고 나서 뒷면 붙이기

② 앞면에 패턴을 그린 뒤, 사진을 넣고 뒷면을 붙여 주세요.

③ 위쪽에 끈을 붙여서 벽에 걸어주세요.

받침대

풀칠

④ 세워서 사용할 경우 받침대를 만들어주세요.

⑤ 받침대를 뒷면에 붙인 뒤 세워주면 완성!

How to Draw

❶ 꽃 모양을 그린 후
안에 작은 동그라
미들을 그려주세요.

❷ 동그라미를 제외하고
색을 칠한 후 줄기를
그려줍니다.

❸ 잎을 그려주세요.

✤ VARIATION ✤

❶ 줄기를 그려 넣을 부분
을 살짝 띄워놓고 꽃
모양을 그려주세요.

❷ 줄기와 잎을
선으로 그려
줍니다.

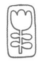

❸ 모서리가 둥근
사각형을 그려
주세요.

❹ 바탕에 색을 채워준
뒤 꽃에는 무늬를
넣어줍니다.

✤ VARIATION ✤

✤ ARRANGE ✤

나열하세요.

PATTERN

레시피 카드
recipe cards

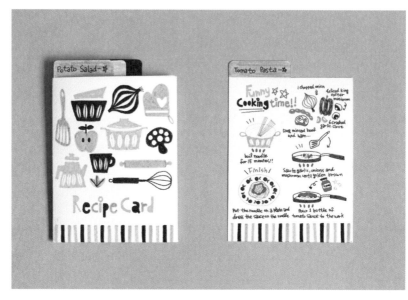

준비물 | 색지, 사인펜, 칼, 가위, 풀

How to Make

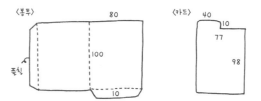

〈봉투〉 80 〈카드〉 40

풀칠 100 10 77 10 98

❶ 레시피 카드 봉투와 카드를 사이즈에 맞게 잘라서 준비해주세요.

❷ 봉투에 패턴을 그린 후 접어서 붙여줍니다.
　카드 인덱스 부분은 색지로 붙이거나 다양한
　색상의 사인펜으로 칠하세요.

❸ 봉투 꾸미기는 다양한 색의 색지로 오려
　붙여도 되고 사인펜으로 색을 칠해도 좋아요.
　레시피를 작성해서 봉투 안에 쏘~옥!

❶ 양파 형태를 선으로
　 그려줍니다.

❷ 줄무늬를 넣으세요.

❸ 색을 칠한 후 마지막으로 끝
　 부분에 수염을 그려주세요.

❶ 큰 그릇을 먼저
　 그려주세요.

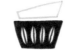

❷ 무늬 부분을 제외하고 색을
　 칠한 뒤 겹쳐진 형태의 작은
　 그릇을 그려줍니다.

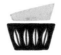

❸ 색을 칠해주세요.

❶ 컵 형태를 그리고 안에
　 무늬도 그려주세요.

❷ 무늬를 제외하고 색을 칠한 후
　 손잡이를 그려줍니다.

❸ 색칠해주세요.

❶ 뒤집개 형태를 그려줍니다.

❷ 뚫린 부분을 선으로 표현한 후
　 색을 칠해주세요.

❶ 사과 형태를 그린 후
　 색을 칠하세요.

❷ 타원모양의 씨와 꼭지를
　 그려주세요.

❸ 잎도 그립니다.

❶ 장갑을 그려줍니다.

❷ 줄무늬와 하트를 선으로
　 그려주세요.

❸ 색을 칠해주고 마지막으로
　 고리도 그립니다.

❶ 위쪽이 움푹 들어간 냄비
몸체를 먼저 그립니다.

❷ 뚜껑을 그려주세요.

❸ 색을 칠하고 양 옆으로
손잡이도 그려줍니다.

❶ 버섯머리를 그리고 동그
라미 무늬를 넣어주세요.

❷ 몸통을 그려줍니다.

❸ 색칠해주세요.

❶ 가로가 긴 직사각형을
그려주세요.

❷ 손잡이를 그리고 색을
칠해줍니다.

❶ 주전자 몸체가 되는 사다리 꼴을
그리고 무늬를 넣어주세요.

❷ 주둥이와 손잡이를
그려주세요.

❸ 색을 칠하고 뚜껑을
그려줍니다.

❶ 손잡이를 먼저 그리세요.

❷ 거품기 부분을 차례대로
그려줍니다.

❶ 잎 모양을 그려주세요.

❷ 색을 칠합니다.

❸ 검정색으로 선을
그어주세요.

✣ ARRANGE ✣

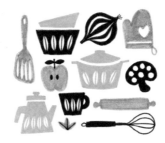

일러스트들을 사각형 틀에
채우듯이 나열하세요.

PATTERN
◇◇◇◇◇◇◇◇◇

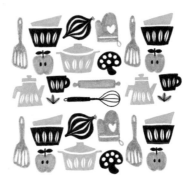

컵받침
drip mat

준비물 | 두꺼운 종이, 색연필, 가위, 컴퍼스

How to Make

❶ 컴퍼스로 원을 그립니다.

❷ 원 안에 패턴을 그린 후
오려주세요.

❸ 완성!

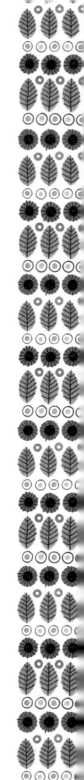

How to Draw

❶ 도넛 모양의 링을 그려주세요.

❷ 안쪽을 검은색으로 채운 뒤 동그라미 바깥쪽으로 선을 자유롭게 그어줍니다.

❶ 잎사귀 모양을 그립니다.

❷ 색을 칠한 뒤 중간 선을 중심으로 브이 자 무늬를 넣어주면 완성!

❶ 작은 동그라미를 포인트 색으로 채워주세요.

❷ 나열해주세요.

✤ ARRANGE ✤

차례차례 쌓아 올리듯이 패턴을 만드세요.

PATTERN

❦ 동그라미 모양으로 만들어보기 ❦

❶ 중심이 되는 가운데 부분을 먼저 그려주 세요.

❷ 주변을 작은 동그라미 들로 메웁니다.

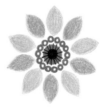

❸ 큰 잎사귀 모양을 그려줍니다.

❹ 잎에 무늬를 넣어주고 잎 사이사이 동그라미로 꾸미면 완성!

D.I.Y
pattern 2
✦
깡통 리폼

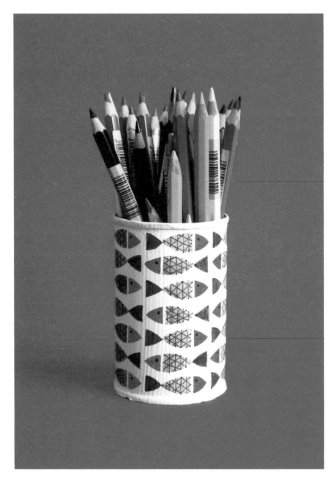

준비물 | 깡통, 제소, 사인펜, 제소붓, 연필

How to Make
〰〰〰〰〰〰〰〰

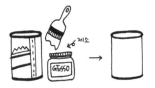

❶ 깡통에 그림을 그릴 수 있도록
제소를 매끈하게 칠해줍니다
(말려가며 세 번 정도 덧발라주세요).

❷ 하얗게 변한 깡통 위에 그리다
삐뚤어지지 않도록 연필로 패
턴을 연하게 표시해주세요.

❸ 그 위에 사인펜으로 하나하나
패턴을 그려주면 완성!

❶ 세모꼴의 물고기 머리
　부분을 그려줍니다.

❷ 몸통을 그리세요.

❸ 꼬리지느러미를 그린 뒤 몸통에
　일자로 무늬를 넣어줍니다.

❹ 사선으로 다시 무늬를 넣어준 후
　물고기 눈까지 그리면 완성!

✛ ARRANGE ✛

방향을 바꿔가며 나열하세요.

PATTERN
◇◇◇◇◇◇◇◇◇◇

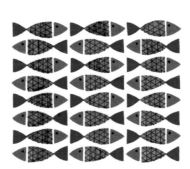

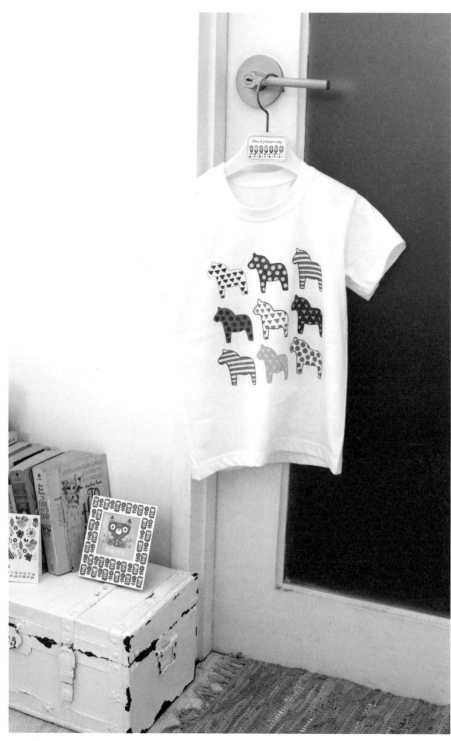

Scandinavian Item
◇◇◇◇◇◇◇◇◇◇◇◇◇◇◇◇◇◇◇◇

티셔츠 p.138

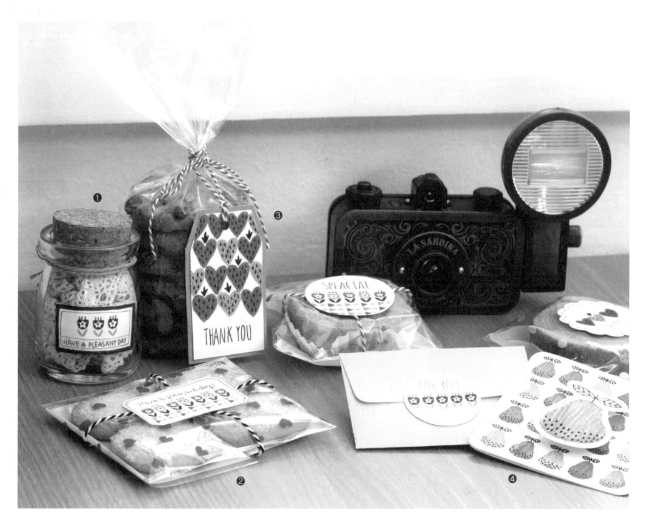

Scandinavian Item

34

화장지상자
toilet paper box

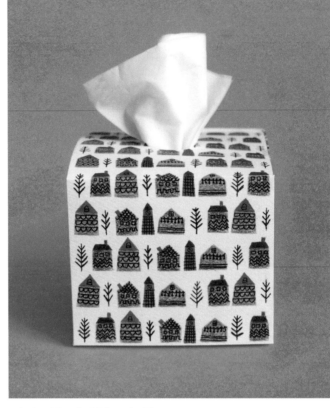

준비물 | 두꺼운 종이, 색연필, 풀, 칼, 가위

How to Make

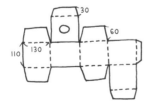
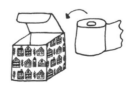
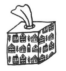

❶ 전개도를 준비한 후 패턴을 그리세요.

 다 쓴 휴지 상자를 이용해 붙여도 됩니다

❷ 상자를 접어서 붙인 후 휴지를 상자 안에 넣으세요.

❸ 구멍 밖으로 휴지를 빼면 완성!

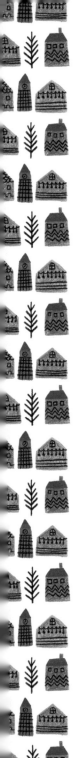

How to Draw
◇◇◇◇◇◇◇◇◇◇◇◇◇

❶ 지붕을 먼저
그려줍니다.

❷ 네모난 집 부분을 그린 후
굴뚝까지 그려주세요.

❸ 무늬를 넣어
꾸며줍니다.

✣ VARIATION ✣

❶ 기둥을 그려
줍니다.

❷ V자 모양으로 나뭇
가지를 그려주세요.

❶ 기둥을 그려
줍니다.

❷ V자 모양으로 나뭇
가지를 그려주세요.

✣ ARRANGE ✣

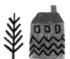 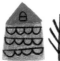

집과 나무들을 나열하세요.

PATTERN
◇◇◇◇◇◇◇◇◇◇◇◇◇

✣ VARIATION ✣

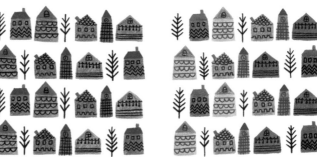

컬러에 변화를 주세요.

유리병 태그
bottle tag

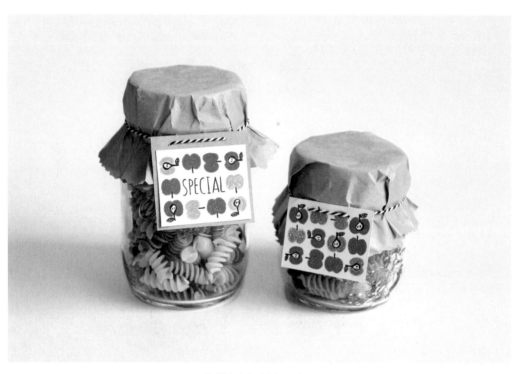

준비물 | 색지, 색연필, 끈, 송곳

How to Make

❶ 직사각형 종이 위에
패턴을 그려줍니다.

❷ 위쪽에 작은 구멍을
뚫어주세요.

❸ 끈을 연결하여 병에
묶어주세요.

How to Draw
◇◇◇◇◇◇◇◇◇◇◇◇◇◇◇

❶ 호리병 모양으로 꼭지
부분을 그립니다.

❷ 잎과 사과 씨를
그려주세요.

❸ 사과 모양을 그려주고
색을 칠합니다.

❶ 화살표 방향으로 사과
모양을 그려주세요.

❷ 색을 칠해주고 꼭지를
그려줍니다.

✥ ARRANGE ✥

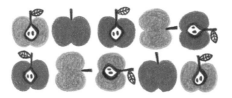

방향을 바꿔가며 나열하세요.

PATTERN
◇◇◇◇◇◇◇◇◇◇◇◇

✥ VARIATION ✥

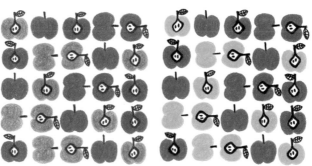

컬러에 변화를 주세요.

모빌
mobile

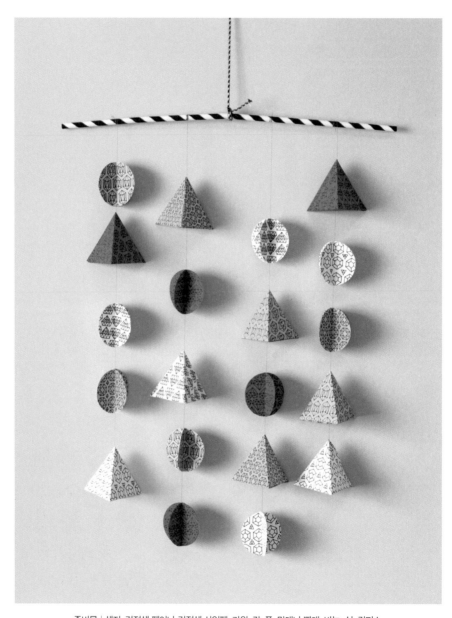

준비물 | 색지, 검정색 펜이나 검정색 사인펜, 가위, 칼, 풀, 막대나 빨대, 바늘, 실, 컴퍼스

❶ 4장의 동그라미에 같은
　패턴을 그립니다.

❷ 반으로 접어서 4장을 서로 붙여
　하나로 만들어주세요.

❸ 실로 이어줍니다.

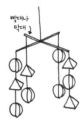

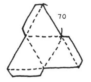

❹ 전개도를 그린 후
　패턴을 그려주세요.

❺ 접어서 붙입니다.

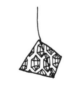

❻ 빨대나 나무 막대에 실로
　엮어서 모빌을 만듭니다.

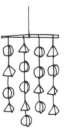

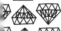

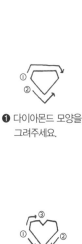

❶ 다이아몬드 모양을
그려주세요.

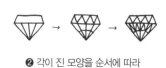

❷ 각이 진 모양을 순서에 따라
선으로 표현해줍니다.

❶ 하트모양의 보석을
그려주세요.

❷ 각이 진 모양을 순서에
따라 그려주세요.

❶ 긴 육각형을 그려
줍니다.

❷ 각이 진 모양을 순서대로
그려주세요.

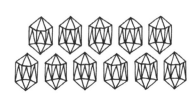

❶ 육각형을 그려줍니다.

❷ 각이 진 모양을 순서에
따라 그려주세요.

❶ 팔각형을 그려줍니다.

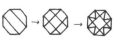

❷ 각이 진 모양을 순서대로
선으로 그려주세요.

PATTERN

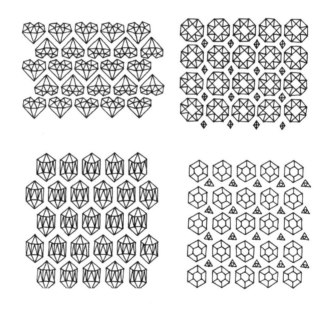

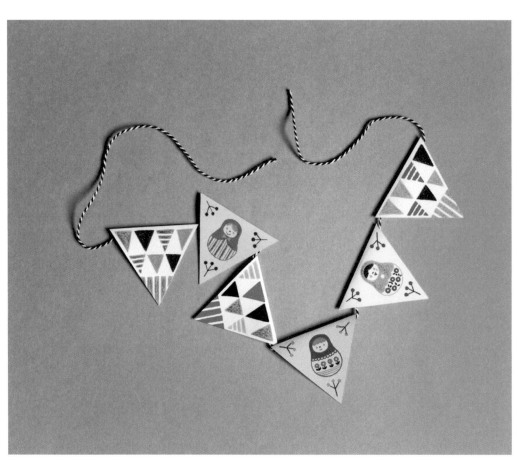

가랜더
garland

준비물 | 색지, 색연필, 가위, 풀, 끈

How to Make
◇◇◇◇◇◇◇◇◇◇◇◇◇◇

크기는
자유롭게

끈
↓

접어서
붙이기

❶ 삼각형의 색지를 준비한
후 패턴과 일러스트를
그립니다.

❷ 끈 위에 붙여주면 완성!

Tip 풀칠 부분을 만들지 않고 작은 구멍을 뚫고
실이나 끈을 연결해줘도 돼요!

How to Draw
◇◇◇◇◇◇◇◇◇◇◇◇◇◇

❶ 땅콩 모양을 그리고 마트료시카의
얼굴이 들어갈 동그라미와 옷 모양
을 그려주세요.

❷ 옷을 칠하고 머리카락도
그려줍니다.

❸ 눈, 코, 입을 그리고
몸통에 줄무늬를 그려
줍니다.

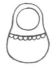

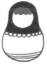

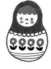

❶ 땅콩 모양을 그리고 얼굴이
들어갈 동그라미와 옷 모양
을 그려주세요.

❷ 옷을 칠해주고 머리카락도
그려줍니다.

❸ 눈, 코, 입을 그리고
몸통에 꽃을 그려서
꾸며주세요.

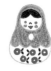

❶ 땅콩 모양을 그리고 얼굴이
들어갈 동그라미와 옷 모양
을 그려주세요.

❷ 옷을 칠해주고 머리카락도
그려줍니다.

❸ 눈, 코, 입을 그리고
몸통에 꽃을 그려서
꾸며주세요.

❶ 역삼각형 모양의 줄무늬를
 선으로 먼저 그려주세요.

❷ 색을 칠하고 그 위로 다시
 역삼각형들을 그립니다.

❸ 전체적으로 역삼각형이
 되도록 역삼각형들을
 더 그려줍니다.

이번엔 반대로 위에서부터 아래로 삼각형들을 그려주며 큰 삼각형을 만드세요.

✢ ARRANGE ✢

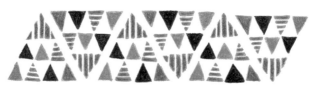

나열하세요.

PATTERN
◇◇◇◇◇◇◇◇◇◇

✢ VARIATION ✢

컬러를 바꿔서 표현해보세요.

종이컵
paper cup

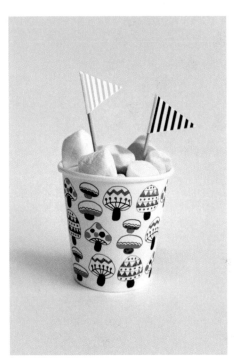 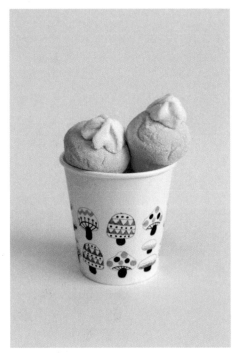

준비물 | 흰 종이컵, 사인펜

How to Make
~~~~~~~~~~~~~~~~~~~~

여러 겹 겹쳐서

❶ 종이컵을 여러 겹 겹쳐주세요.
   단단해져서 그리기가 수월해요.

❷ 패턴을 그려주면 완성!

How to Draw
∞∞∞∞∞∞∞∞∞

**❶** 모서리가 둥근 반달 모양을 그립니다.

**❷** 가로선을 먼저 긋고 지그 재그 무늬를 그리세요.

**❸** 무늬에 색을 칠하고 도트 무늬도 넣어줍니다.

**❹** 버섯기둥을 그려 주면 완성!

**❶** 타원 형태의 버섯머리를 그려주세요.

**❷** 기둥을 색칠해줍니다.

**❸** 무늬를 넣어보세요.

✣ ARRANGE ✣

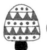
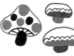

버섯들을 나열해보세요.

PATTERN
∞∞∞∞∞∞∞

✣ VARIATION ✣

3가지 색으로 표현했어요.

# 에코백
**ecobag**

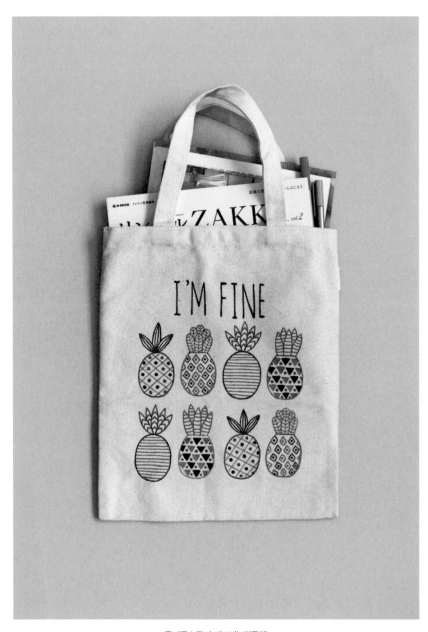

준비물 | 무지 에코백, 직물펜

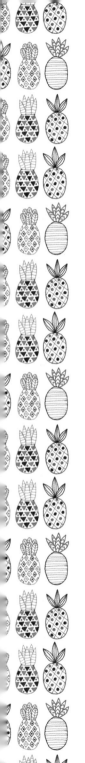

## How to Make

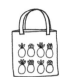

❶ 무지 에코백과 직물 펜을 준비합니다. 직물펜은 사인펜과 비슷하게 그려지지만 세탁이 가능합니다.

❷ 하나하나 일러스트를 그려서 완성하기보다는 전체 테두리를 먼저 그리세요. 그래야 크기나 간격이 보기 좋게 나옵니다.

❸ 나머지 세세한 부분들을 그려주면 완성.

## How to Draw

❶ 타원의 파인애플 몸통을 먼저 그리세요.

❷ 세 갈래의 잎을 그립니다.

❸ 몸통에 사선을 그어 무늬를 만들어줍니다.

❹ 도트를 사이사이에 넣어주면 완성!

✤ ARRANGE ✤

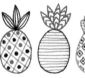

파인애플 일러스트들을 나열하세요.

## PATTERN

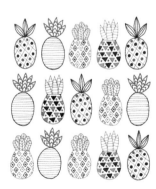

# 컵케이크 토퍼
**cupcake topper**

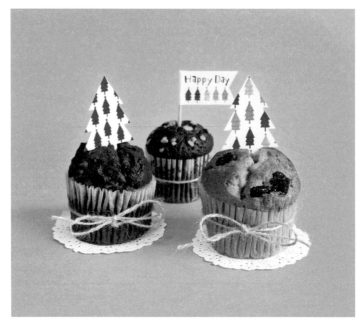

준비물 | 얇은 색지, 두꺼운 색지, 사인펜, 이쑤시개, 양면 테이프, 연필

## How to Make
ㅇㅇㅇㅇㅇㅇㅇㅇㅇㅇㅇㅇㅇㅇㅇ

❶ 얇은 색지를 직사각형
으로 오려줍니다.

❷ 앞부분은 리본 모양
으로 오려냅니다.

❸ 패턴을 그린 끝부분은 이쑤시개를
감싸며 고정시켜주세요.

❶ 두꺼운 색지로 직사각형을
만들어주세요.(사이즈는 자유
롭게 해주세요.)

❷ 패턴을 그린 후 연필로 나무 모양을 표시
하고 연필선을 따라 오려줍니다.

`Tip` 연필 선은 나중에 지우개로 지워주세요.

❸ 나무 기둥 쪽을 컵케이크에
끼워 넣습니다.

## How to Draw

❶ 삼각형을 그리
세요.

❷ 삼각형 아래로 겹쳐진 듯한
삼각형들을 그리며 나무
모양을 잡아줍니다.

❸ 색을 칠하고 기둥을
그리세요.

❹ 나무 위에 포인트로
작은 동그라미를
그립니다.

✦ ARRANGE ✦

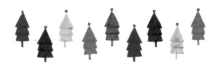

다양한 색으로 칠해 나열하세요.

## PATTERN

✦ VARIATION ✦

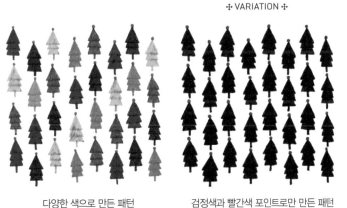

다양한 색으로 만든 패턴　　　　검정색과 빨간색 포인트로만 만든 패턴

# 라벨 스티커
**label sticker**

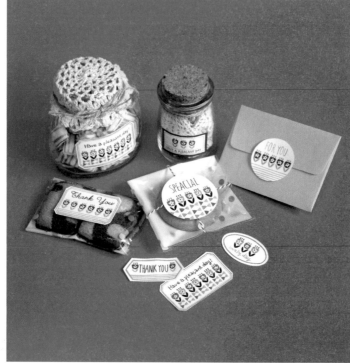

준비물 | 얇은 색지나 스티커 용지, 색연필, 칼, 가위, 양면테이프

**How to Make**

❶ 얇은 색지나 스티커 용지에
　라벨 도형을 먼저 그리세요.

❷ 도형 안에 일러스트 패턴을
　그려서 스티커를 완성합니다.

❸ 도형 모양대로 오린 후 병이나
　봉투에 붙이세요.

How to Draw

❶ 반원을 그립니다.

❷ 반원 속에 별을 넣어주세요.

❸ 별을 제외하고 색을 칠해준 후 꽃 수술도 그려주세요.

❹ V자 잎을 그려 주세요.

✛ ARRANGE ✛

꽃을 나열해줍니다. (3단)

2개의 직선을 그어주세요. (2단)

세모꼴의 리본을 그려줍니다. (1단)

PATTERN

✛ VARIATION ✛

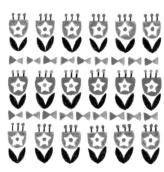

컬러와 배열을 바꿔가며 패턴을 그려보세요.

42

# 지퍼백
**zipper bag**

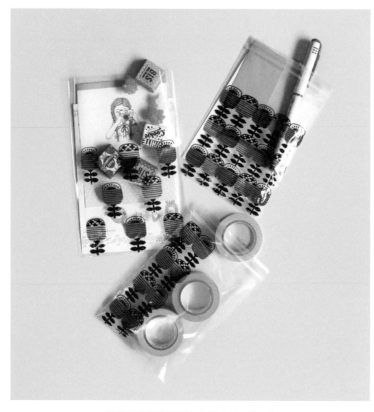

준비물 | 유성펜(네임펜), 지퍼백, OPP포장지 등

How to Make

지퍼백

opp비닐

유성펜
(네임펜)

❶ 지퍼백이나 OPP포장지를 준비한 후
   번지지 않는 유성 펜(네임 펜)으로
   패턴을 그립니다.

❷ 각종 간식이나 엽서, 편지
   등을 넣어서 선물하거나
   보관해보세요.

> **Tip** 패턴을 바로 그리기 힘들다면 스케치를 먼저 한 후 지퍼백 안이나
> 밑에 놓두고 따라 그리세요. 투명하기 때문에 쉽게 그릴 수 있어요.

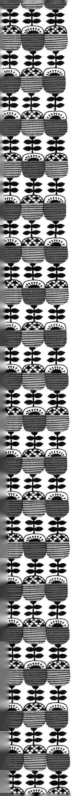

## How to Draw

❶ 아래가 둥근 그릇
모양을 그려줍니다.

❷ 색을 칠한 후 라인
으로만 윗부분을
그려주세요.

❸ 군데군데 색을 칠한 후
줄기를 그려줍니다.

❹ 잎을 그리고 마지막
으로 꽃에 줄무늬를
넣어주세요.

❶ 아래가 둥근 그릇
모양을 그려줍니다.

❷ 색을 칠한 후 꽃
위쪽을 뚜껑 덮듯
그려주세요.

❸ 꽃 수술과 줄기를
그립니다.

❹ 잎을 그리고 마지막
으로 꽃에 줄무늬를
넣어줍니다.

✤ ARRANGE ✤

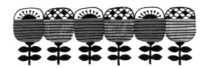

나열해보세요!

## PATTERN

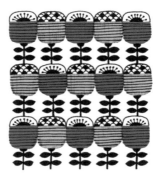

# 43

## 카드 지갑
**card case**

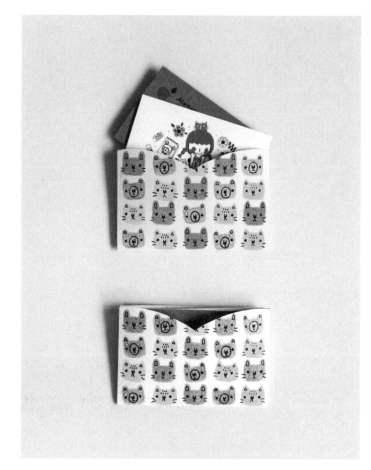

준비물 | 색지, 색연필, 가위, 풀

## How to Make

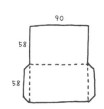

❶ 사이즈에 맞게 전개도를
그려서 준비해주세요.

❷ 동물 패턴을 그린 후 맨 위쪽 면을
둥근 V자 형태로 오려줍니다.

❸ 접어서 붙여주면 완성!

❹ 카드나 명함, 영수증
들을 넣어서 보관해
보세요.

> **Tip** V자로 오리면 카드를 빼고 넣기 수월해져요.

How to Draw

❶ 귀가 긴 토끼 얼굴 모양을 그려주세요.

❷ 색을 칠해주고 선으로 귀를 표시합니다.

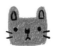

❸ 눈, 코, 입을 그린 후 수염도 넣어주세요.

❶ 귀가 둥근 곰 얼굴 모양을 그려주세요.

❷ 동그란 코 부분과 귀를 표시합니다.

❸ 눈, 코, 입을 그려 주세요.

❶ 귀가 뾰족한 고양이 얼굴 모양을 그려주세요.

❷ 색을 칠해주고 선으로 세모꼴 귀를 표시합니다.

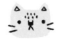

❸ 눈, 코, 입과 함께 수염도 그려주세요.

✤ ARRANGE ✤

차례대로 나열하세요.

PATTERN

✤ VARIATION ✤

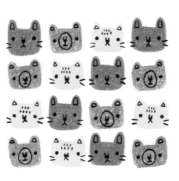

컬러에 변화를 줍니다.

127

44

# 여행 일기장
**travel diary**

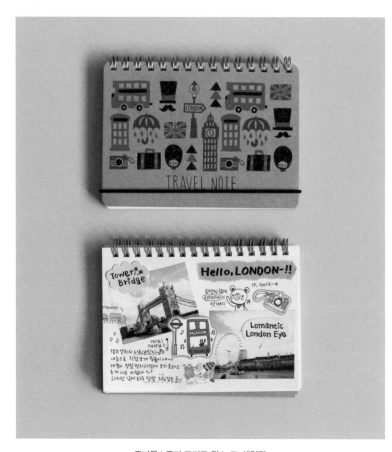

준비물 | 무지 표지로 된 노트, 색연필

**How to Make**

❶ 일기장으로 만들 노트를
준비합니다.

Tip 스프링 노트가 편리해요.

❷ 색연필로 패턴을 그려
일기장 표지를 완성합
니다.

❸ 내지에 사진과 함께
일기를 적어보세요.

## How to Draw

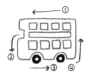  

❶ 동그란 바퀴를 먼저
그려요.

❷ 순서대로 버스 형태를 잡아준
후 창문들을 그려주세요.

❸ 창문을 제외하고 색을
채워줍니다.

❹ 검정색으로 포인트를
주세요.

❶ 직사각형을 그리세요.

❷ 가방 손잡이와 벨트를
색칠해주세요.

❸ 나머지 부분은 검정색으로
채워주세요.

❶ 둥근 모자를 먼저 그리고 얼굴이
들어갈 타원을 그립니다.

❷ 색을 채워주세요.

❸ 눈, 코, 입을 그립니다.

❶ 사각형을 먼저 그리고 동그
라미를 그려줍니다.

❷ 후레시 부분과 줄무
늬를 그려주세요.

❸ 바디에 색을 칠해주고 동그
라미를 그려 렌즈에도 색을
채워줍니다.

❹ 버튼과 스트랩을
그리세요.

❶ 십자모양을 그려
줍니다.

❷ X자로 교차시켜
주세요.

❸ 빨간색 선 사이로 삼각
형들을 그려주세요.

❹ 색을 칠해주면
영국 국기 완성!

❶ 막대 모양의 아랫부분을 먼저 그린
후 윗부분을 그려줍니다.

❷ 모자의 색을 칠해
주세요.

❸ 수염을 그려서 색칠
해주세요.

129

 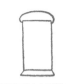  

❶ 세로가 긴 직사각형을 그리세요.

❷ 둥근 지붕과 받침대를 그려줍니다.

❸ 사각형의 창문들을 넣어주세요.

❹ 창문을 제외하고 색을 칠한 뒤 검정색으로 포인트를 주세요.

❶ 펼쳐진 우산 모양을 그리세요. 이때 위쪽의 둥근 반원 모양을 먼저 그립니다.

❷ 우산 꼭지와 빗살 무늬를 넣어줍니다.

❸ 색을 칠해주고 손잡 이를 그려주세요.

❹ 빗방울도 넣어 볼까요?

  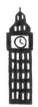

❶ 순서대로 도형을 그려서 시계탑 형태를 완성합니다.

❷ 창문들을 그려 주세요.

❸ 색을 칠하고 마지막으로 시계를 그려주세요.

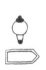 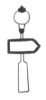 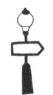 

❶ 전등머리 부분과 표지판을 먼저 그립니다.

❷ 기둥을 그리세요.

❸ 색을 칠해줍니다.

❹ 전구를 넣고 표지판에 글자도 써주세요.

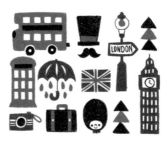

일러스트들을 사각형 틀에 집어넣듯이
나열해보세요.

**PATTERN**
◇◇◇◇◇◇◇◇◇◇◇◇

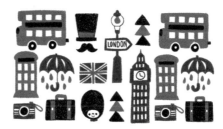

# 나무 집게
**wood pinch**

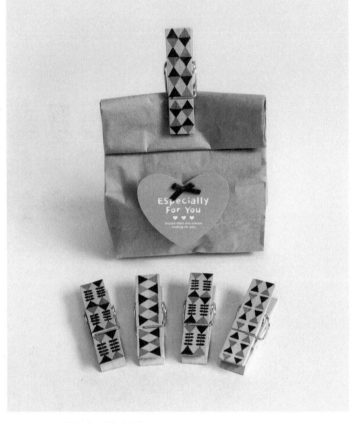

준비물 | 나무집게, 사인펜

## How to Make

❶ 무늬가 없는 나무
　집게를 준비합니다.

❷ 사인펜으로 패턴을
　그려줍니다.

❸ 서류를 보관하거나 선물
　포장을 할 때 사용하세요.

Tip 나뭇결로 인해 살짝 번질 수 있으니
　　주의하세요.

How to Draw

❶ 역삼각형을 그립
니다.

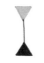

❷ 꼭지점에서부터 직선을 그어주고
아래에 삼각형을 그려요.

❸ 잎을 그려줍니다.

❹ 나열하면 완성!

✣ ARRANGE ✣

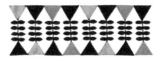

다양한 색으로 나열해보세요.

✣ VARIATION ✣

PATTERN

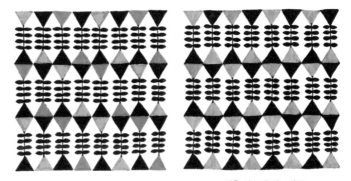

색을 다르게 해보세요.

✣ VARIATION ✣

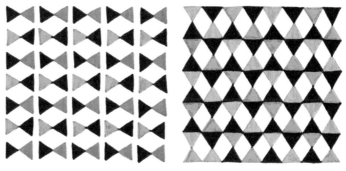

삼각형을 다양하게 배열하여 패턴을 만들어보세요.

# 쿠키포장 태그 / 스티커

**cookie tag /sticker**

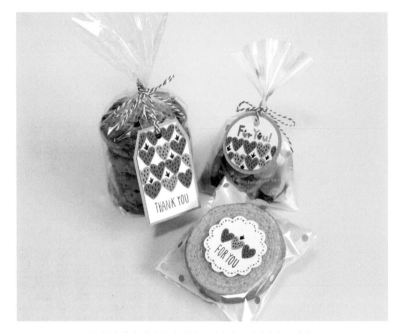

준비물 | 색지, 색연필, 칼, 가위, 끈이나 리본, 양면테이프, 컴퍼스

**How to Make**

❶ 직사각형 색지를 준비합니다.

❷ 패턴을 그린 후 양쪽 끝을 경사지게 잘라주세요.

❸ 위에 구멍을 뚫고 끈이나 리본을 연결한 후 포장해줍니다.

❶ 둥근 꽃 모양의 종이를 준비합니다(동그라미도 좋아요).

❷ 패턴을 그려줍니다.

❸ 뒤쪽에 양면 테이프를 이용해 포장지 위에 붙여주세요.

> **Tip** 스티커 용지를 사용해도 됩니다.

## How to Draw

❶ 하트 모양을 그리세요.

❷ 하트에 색을 칠하고 딸기를 연상시키기 위해 꼭지를 그려줍니다.

❸ 딸기 씨를 콕콕 넣어주세요.

❶ 하트 모양을 그리세요.

❷ 색을 칠한 후 딸기 씨를 넣어주세요.

✣ ARRANGE ✣

하트 모양을 자유롭게 그리며 나열하세요.

## PATTERN

# 클리어 파일
**clear file**

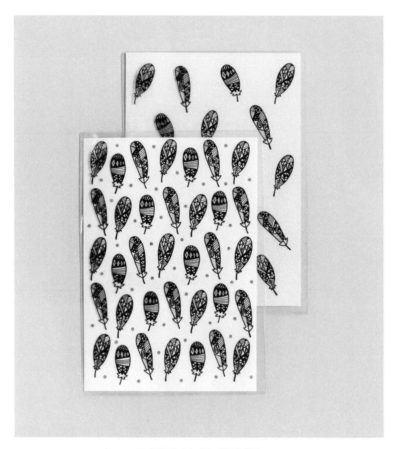

준비물 | 클리어 파일, 네임펜, 연필

**How to Make**
◇◇◇◇◇◇◇◇◇◇◇◇◇◇

❶ 클리어 파일과 네임펜을
준비합니다.

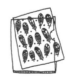

❷ 파일에 바로 그려도 되고 어렵다면
A4 용지에 연필로 스케치한 후 파일
안에 넣어 따라 그리면 수월해요.

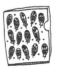

❸ 완성!

**How to Draw**

❶ 바람이 빠진듯한 풍선
모양을 그리세요.

❷ 큰 부분을 먼저 선으
로 나눠줍니다.

❸ 작은 무늬패턴을 선으로
채운 후 곳곳에 검은색
으로 칠해주세요.

❹ 다양한 색상을 이용
하여 포인트 컬러를
넣어줍니다.

❶ 이번엔 짧고 넓은 깃털
을 그려주세요.

❷ 가로선으로 큰 부분
을 나눠줍니다.

❸ 작은 패턴을 선으로
채워준 후 검은색으로
곳곳에 칠해주세요.

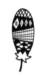

❹ 다양한 색상을 이용하여
포인트를 주거나 무늬를
넣어보세요.

❶ 길고 가느다란 깃털
모양을 그려주세요.

❷ 선으로 큰 부분을
먼저 나눕니다.

❸ 작은 패턴들을 선으로
채운 후 검은색으로
곳곳에 칠해주세요.

❹ 다양한 색상을 이용하여
포인트를 주거나 무늬를
넣어보세요.

✣ ARRANGE ✣

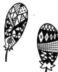
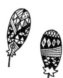

나열하세요!

**PATTERN**

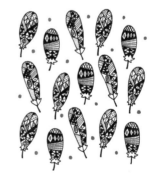

깃털 일러스트를 자유롭게 배치하여
패턴을 만들어보세요.

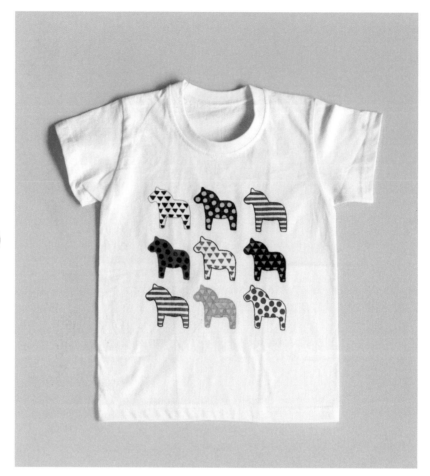

D.I.Y
pattern 3
✦
티셔츠

준비물 | 무지 티셔츠, 직물펜

## How to Make

❶ 무늬가 없는 무지 티셔츠와
직물펜을 준비하세요.

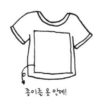

종이를 옷 안에!

❷ 직물펜이 옷 뒷면에 묻지
않도록 옷 안에 종이를
넣어준 뒤,

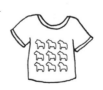

❸ 패턴 외곽선만
먼저 그립니다.

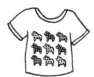

❹ 세세한 부분까지
그려주면 완성!

How to Draw

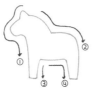
❶ 화살표 방향대로 달라호스 형태를 그려줍니다.

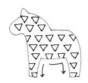
❷ 형태를 완성하고 나서 안에 역삼각형 패턴을 그려주세요.

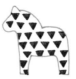
❸ 패턴에 색을 칠해 줍니다.

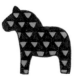
✤ VARIATION ✤

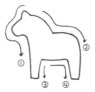
❶ 순서대로 달라호스 형태를 그려줍니다.

❷ 안에 동그라미 패턴을 그려줍니다.

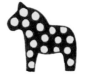
❸ 바깥쪽을 먼저 채운 뒤 동그라미 안에 색을 칠해줍니다.

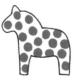
✤ VARIATION ✤

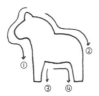
❶ 순서대로 달라호스 형태를 그려줍니다.

❷ 가로줄을 여러 개 그어주세요.

❸ 색을 채워가며 줄무늬를 만들 어줍니다.

✤ VARIATION ✤

PATTERN

**친절한 북유럽 패턴 일러스트**

1판 1쇄 발행  2015년  1월  16일
2판 1쇄 발행  2020년  2월  15일

지은이  박영미
펴낸이  신주현 이정희
디자인  조성미

펴낸곳  미디어샘
출판등록  2009년 11월 11일 제311-2009-33호

주소  03345 서울시 은평구 통일로 856 메트로타워 1117호
전화  02) 355-3922 | 팩스  02) 6499-3922
전자우편  mdsam@mdsam.net

ISBN  978-89-6857-134-3 13650

www.mdsam.net

예쁘게 오려서 소중한 사람들에게 편지를 써보세요